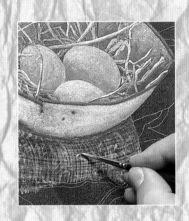

# 捕捉**繪畫質感**

各種不同繪畫媒材的質感表現
與綜合技法

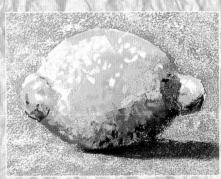

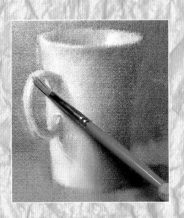

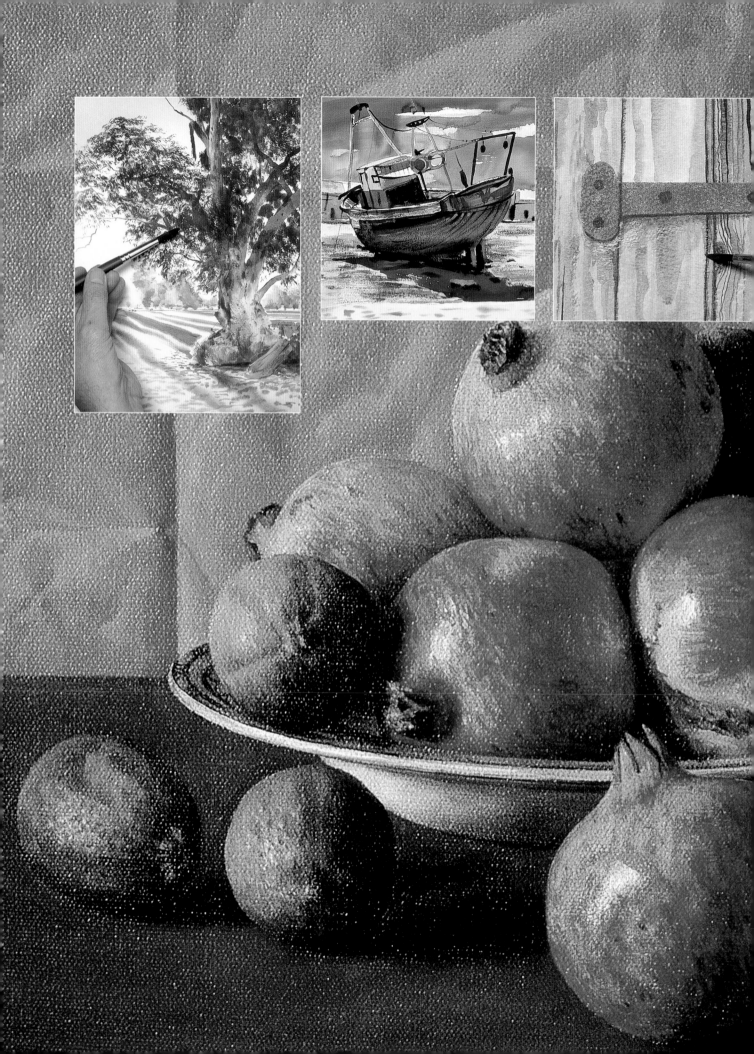

# 捕捉**繪畫質感**

## 各種不同繪畫媒材的質感表現
## 與綜合技法

Michael Warr 著

林仁傑 譯

**新一代圖書有限公司**

# 目錄

下圖

港口‧Richard Bolton 作品

（繪於紙上的水彩畫）

由於水彩的靈活應用，使畫家得以將港口風光的細節與
質感描繪得如此精緻。請看那遍地碎石的沙灘，以及右
側蓋有斜屋頂的殘破老船屋的外觀，由於這些題材的結
合，產生了饒富趣味的畫面。

## 出版序

這是一本提供所有畫家從事彩畫和素描創作領域工作的指引。書中清晰地解說觀察與分析描繪對象質感的表現,並進而應用於實際畫作中。

全書共分三部分,探討捕捉繪畫質感的要領:

第一部份,著重於分析有助於畫家的不同媒材和底材,並評析它們應用於表現素描和彩畫質感的適切性。

第二部份,透過連續的步驟圖解方式解說各種不同技法。

這些示範技法包括:

密集平行筆觸加影法、連續加影法、點刻法、塗抹法、紙筆應用法、細節處理法、有色背景畫法、調色和敷色法、筆墨渲染法以及水溶性色筆運用法。

技法示範方面所使用的繪畫技法有:

調色、乾筆、漸淡、刮修、質感細節處理、有色背景、畫刀、亮面處理、磨擦版印、潑灑、遮蓋以及輔助質感應用等等。

第三部份,則是專業畫家的連續步驟示範,其內容強調如何透過不同質感的寫實描繪技法,成功地完成每一件繪畫作品。每一項目都有質感筆記和重點題材之探究,它們包括:靜物、動物、鳥類、植物、建築、風景、人物和肖像等主題。

## 捕捉繪畫質感
各種不同繪畫媒材的質感表現與綜合技法
## CAPTURING TEXTURE
IN YOUR DRAWING AND PAINTING

著 作 人:MICHAEL WARR
翻　　譯:林仁傑
發 行 人:顏士傑
中文編輯:林雅倫
版面構成:陳聆智
封面構成:鄭貴恆
出 版 者:新一代圖書有限公司
　　　　　台北縣中和市中正路906號3樓
　　　　　電話:(02)22266916
　　　　　傳真:(02)22263123
經 銷 商:北星文化事業有限公司
　　　　　台北縣永和市中正路456號B1
　　　　　電話:(02)29229000
　　　　　傳真:(02)29229041
印刷:金星標準工業有限公司
郵政劃撥:50078231新一代圖書有限公司
每冊新台幣:520元

中文版權合法取得·未經同意不得翻印
◎本書如有裝訂錯誤破損缺頁請寄回退換◎
ISBN 957-28223-9-X
2008年10月1日　三版一刷

I dedicate this book to Muriel
A QUARTO BOOK
First published in North America in 2002
by North Light Books,
an imprint of F&W Publications, Inc.,
4700 East Galbraith Road
Cincinnati, OH 45236

ISBN 1-58180-371-0
QUAR.CATE
Conceived, designed, and produced by
Quarto Publishing plc
The Old Brewery
6 Blundell Street
London N7 9BH

Project editor  Vicky Weber
Senior art editor  Sally Bond
Assistant art director  Penny Cobb
Designer  Karin Skånberg
Photography  Colin Bowling and Paul Forrester
Copy editor  Sarah Hoggett
Proofreader  Alice Tyler
Indexer  Diana Le Core

Art director  Moira Clinch
Publisher  Piers Spence

Manufactured by
Universal Graphics Pte Ltd., Singapore
Printed by
Star Standard Industries Pte Ltd., Singapore

# 概論

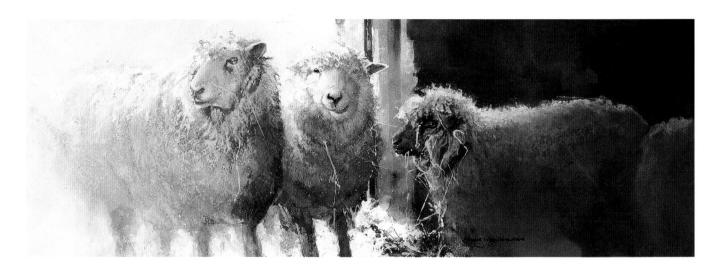

當你閱讀這本書時，你或許坐在一張舒適的手扶椅中，身體深陷於柔軟的座墊裡。或許你手裡有一杯水，水晶切割製成的杯面捕捉住四方投射而來的光線。望向窗外，你看到了什麼？是一棟建築物上具有粗糙質感的磚塊或木頭圍牆？是沙灘，後院花園裡枝葉帶刺的玫瑰叢，或是耕種後的田地上殘留的輪跡？

上述所描述的情境，重點在於說明「質感」無所不在，縱使我們經常未能察覺它們的存在，但以上所描述的每一種物體表面都有它的質感特徵——假如要使素描和彩畫看來逼真，而且能真實地向人們「訴說」畫中內涵，那麼就必須了解如何傳達這些質感。只是正確掌握色彩、形廓和形式是不夠的，你必須使人們感受到—彷彿能觸摸到畫中所描繪出的物象。

既然如此，該如何去創造質感呢？首先，你要觀察與分析所要描繪的對象。當你注視著所要畫的物件，試著揣想，如果拿起它會有甚麼感覺？把它放在手中，感受它的重量，它是粗糙得像一片樹皮呢？或者光滑如絲綢般柔軟？在下筆作畫之前，努力去了解你所觀察的東西。觀察的時間越多，思考的時間越長，就畫得越好。

其次，慎選繪畫媒材將有助於傳達描繪對象的質感。雖然這是個人的選擇，但了解各種不同媒材是決定這幅畫成敗的關鍵之一——而這本書就是要幫助你完成這件重要的事。

上圖

**綿羊·Lynne Yancha作品**
（用水彩和壓克力顏料畫在紙上）
雖然這幅畫大部分是用水彩顏料畫的，但是運用漸次變淡的壓克力顏料流暢地塗敷在明亮的受光區域，使得羊毛顯得柔軟，讓人看起來像是沐浴在擴散開來的陽光裡。

質感無所不在——
你只要訓練自己去尋找它

# 如何使用這本書

這本書以簡短的概論作為開端，概論中介紹素描和彩畫的材料和相關配備。即使你已經決定所要採用的媒材，還是要花點時間去讀這幾頁——或許可提示你如何在自己的畫作中正確地應用其他媒材，以表現出你所尋求的效果。

第二章著重於素描和彩畫技巧以及一系列簡單又易於執行的作業練習。這是要讓你在從事較複雜的素描和彩繪之前，能採用小型的作畫格局作研究，讓你熟練技巧、建立信心。你可以透過書中所提示的步驟，逐頁進行練習。或者，隨你喜好地去品味其中趣味：任你選擇。

最後一章所介紹的內容以特定的主題為訴求——包括風景、建築、林木和花卉、靜物、動物和鳥類、人物等等。此外，也介紹一些專業畫家畫廊展覽的意象及「質感觀察筆記」，

裡頭已完成的圖像都已加註分析，同時你在自己的作品中可能考量的細節，也已經給予明確標示，每一階段包含細部的逐步完成過程的素描和彩畫，它使你有機會練習你想學習的部分。

許多才氣出眾的畫家已在書中提供他們的作品供你參考，因此你有機會透過這些作品了解不同畫家在素描和彩畫裡表現質感的各類方法。希望他們能引發你創作的動機並提供一些觀念和技巧，你可將之融入自己的作品。對任何一位畫家而言，彩繪質感是一種挑戰，但質感探究所附帶展現的寫實技巧與視覺趣味，使得這個挑戰更值得去一探究竟。

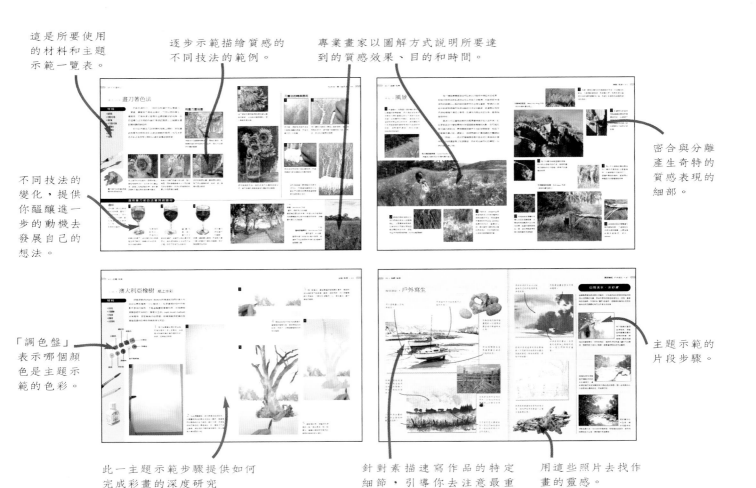

這是所要使用的材料和主題示範一覽表。

逐步示範描繪質感的不同技法的範例。

專業畫家以圖解方式說明所要達到的質感效果、目的和時間。

密合與分離產生奇特的質感表現的細部。

不同技法的變化，提供你醞釀進一步的動機去發展自己的想法。

「調色盤」表示哪個顏色是主題示範的色彩。

主題示範的片段步驟。

此一主題示範步驟提供如何完成彩畫的深度研究

針對素描速寫作品的特定細節，引導你去注意最重要的質感考量。

用這些照片去找作畫的靈感。

# 材料與相關配備

選擇正確的材料雖是當務之急，但在你的素描和彩畫中，並不需要那些過於專業的科技設備去創造質感。只要有日常需用材料，如製圖鉛筆或速寫簿裡的紙張等，就足夠了。總之，一切將隨你選擇的使用方式而有所不同。

同時要記得，無須堅持只用一種媒材，可多方嘗試其他媒材，以找出最合用的材料。有些人已經知道應避免長期使用相同的材料，然而當他們嘗試一些新材料時，目的卻只是因為它能配合心中的理想方式，達到期待的某種效果。

本書有一個完整的章節探討並解說關於材料的問題。討論範圍包括不同類型的素描設備以及水彩、膠彩、油彩和壓克力畫等器材。此外，這些主流材料也有很多「衍生」材料，例如壓克力墨水就是近來常用的材料。假如你對其中任一種材料有興趣，不妨試用看看。

無論你正在從事何種創作，試著抱持開放的心胸，並且更有創意一點。每天規律地持續進行「實驗」，所得的回饋將相當驚人。

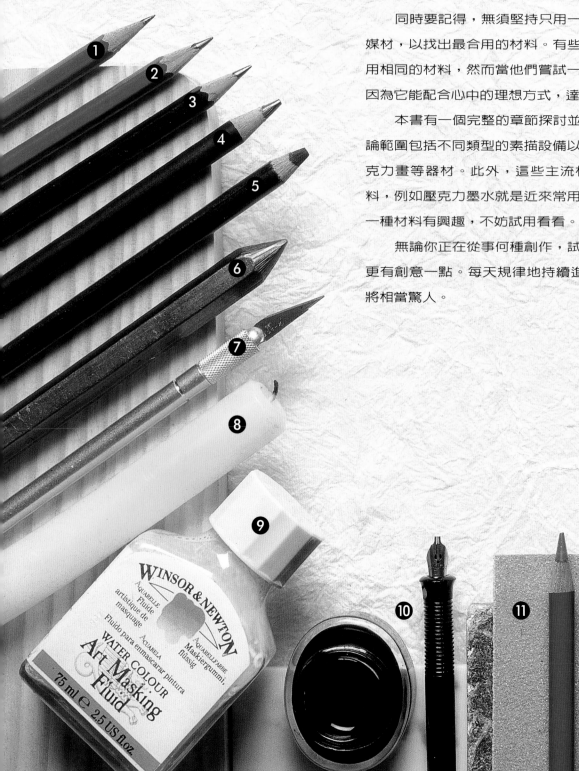

**鉛筆** 雖然在你實際的練習過程中，你可能發現，很少有機會需要用到硬度超過5H和軟度低於7B的鉛筆，但是準備的範圍還是要從很硬的10H到很軟的10B，以備不時之需。

你可以應用鉛筆創造出的質感效果很多，而且富於變化——從軟調處理開始，經過平行交叉筆觸連續加影法，進而到釘點筆觸畫法。用鉛筆筆尖畫出來的清晰的細線，軟色筆側鋒畫的筆觸畫出來的光滑陰影，以及變化運筆力道所畫出的不同線條，可以創造出不同質感的線條。

**碳精筆** 是一種變通性很強的材料。假如要運用不同力道——取得從強而有力的裂縫到鬆軟如薄紗的流暢線條——透過簡單的運筆力道做出變化，此一媒材最為適宜。

**鋼筆和墨水** 是一種被廣泛運用的素描媒材，它具有良好的表現力和精確性。不同類型的鋼筆可賦予素描作品不同的感覺：沾水筆可以做出特殊而超乎意想的線條。雖然工業素描用的鋼筆可以畫出光滑且一致的線條，但一般的原子筆也可以有效地加以應用。

你可以用水刷過墨水線或用水彩，渲染出輕快而又具有豐富色彩變化的背景，然後加上明晰的鋼筆線條——一種常用於畫建築和植物的鋼筆素描，避免看起來過於工業化。

時下使用的墨水有許多不同顏色。黑色墨水畫的是傳統的印度墨水，它需用蒸餾水稀釋過。其他方面，顏料可以凝聚而產生斑駁效果，比光滑、接續的線條更有趣。

**彩色鉛筆** 它的最佳之處是色彩繁多而齊全。可把它們當作一般石墨鉛筆使用，但要記得：它們的硬度都是不變的。你也可以運用色彩重疊方式產生混合色彩的效果。

**水溶性鉛筆** 兼具了鉛筆的精確與水彩的流暢——真是不可思議的發明！它們可以採用乾畫法，就像一般色鉛筆一樣，也可以採用類似水彩風格的濕畫法。採濕畫法時有兩種方式，一是弄濕紙張使色鉛筆的線條擴散，另一種方式是用水刷過色鉛筆線條，使它產生渲染效果。

❶ B鉛筆
❷ 2B鉛筆
❸ 4B鉛筆
❹ 8B鉛筆
❺ 炭精筆
❻ 固態碳精鉛筆
❼ 美工刀
❽ 蠟燭
❾ 遮蓋液
❿ 鋼筆和墨水
⓫ 砂紙
⓬ 色筆
⓭ 橡皮擦
⓮ 柔性橡皮擦
⓯ 水溶性色筆
⓰ 調色盤
⓱ 天然海綿
⓲ 管裝不透明顏料
⓳ 管裝水彩顏料
⓴ 盤裝塊狀水彩顏料

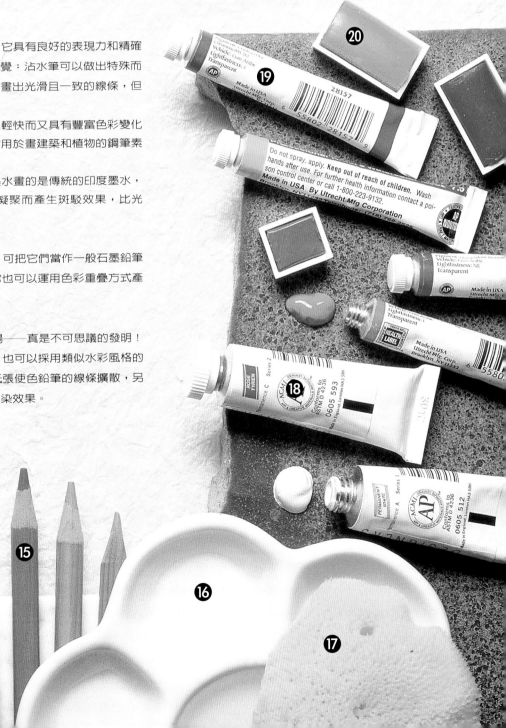

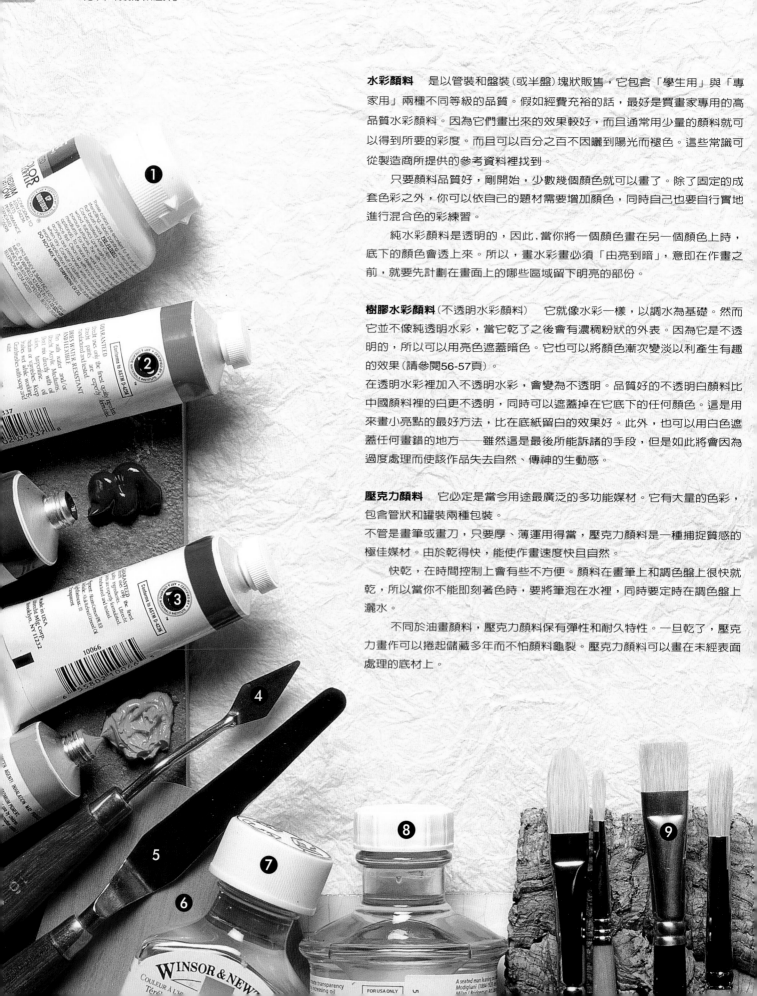

**水彩顏料** 是以管裝和盤裝（或半盤）塊狀販售，它包含「學生用」與「專家用」兩種不同等級的品質。假如經費充裕的話，最好是買畫家專用的高品質水彩顏料。因為它們畫出來的效果較好，而且通常用少量的顏料就可以得到所要的彩度。而且可以百分之百不因曬到陽光而褪色。這些常識可從製造商所提供的參考資料裡找到。

只要顏料品質好，剛開始，少數幾個顏色就可以畫了。除了固定的成套色彩之外，你可以依自己的題材需要增加顏色，同時自己也要自行實地進行混合色的彩練習。

純水彩顏料是透明的，因此，當你將一個顏色畫在另一個顏色上時，底下的顏色會透上來。所以，畫水彩畫必須「由亮到暗」，意即在作畫之前，就要先計劃在畫面上的哪些區域留下明亮的部份。

**樹膠水彩顏料**（不透明水彩顏料） 它就像水彩一樣，以調水為基礎。然而它並不像純透明水彩，當它乾了之後會有濃稠粉狀的外表。因為它是不透明的，所以可以用亮色遮蓋暗色。它也可以將顏色漸次變淡以利產生有趣的效果（請參閱56-57頁）。

在透明水彩裡加入不透明水彩，會變為不透明。品質好的不透明白顏料比中國顏料裡的白更不透明，同時可以遮蓋掉在它底下的任何顏色。這是用來畫小亮點的最好方法，比在底紙留白的效果好。此外，也可以用白色遮蓋任何畫錯的地方——雖然這是最後所能訴諸的手段，但是如此將會因為過度處理而使該作品失去自然、傳神的生動感。

**壓克力顏料** 它必定是當今用途最廣泛的多功能媒材。它有大量的色彩，包含管狀和罐裝兩種包裝。

不管是畫筆或畫刀，只要厚、薄運用得當，壓克力顏料是一種捕捉質感的極佳媒材。由於乾得快，能使作畫速度快且自然。

快乾，在時間控制上會有些不方便。顏料在畫筆上和調色盤上很快就乾，所以當你不能即刻著色時，要將筆泡在水裡，同時要定時在調色盤上灑水。

不同於油畫顏料，壓克力顏料保有彈性和耐久特性。一旦乾了，壓克力畫作可以捲起儲藏多年而不怕顏料龜裂。壓克力顏料可以畫在未經表面處理的底材上。

**油彩顏料**　你可以運用油畫顏料創造出許多不同效果，從薄薄的，幾乎是透明的渲染效果以至於精密細節的高度質感表現，都可以透過油彩表現出來。油畫顏料乾得慢，因此你可以有充分時間在畫布上混合色彩，並作出調子來。

　　開始時，先使用小範圍的色彩，接著，再隨個人需要增加顏色。要注意油畫顏料裡有品質不佳的顏料，例如，有些顏料在經過一段時間之後，顏色就會起變化。

**畫筆**　不同媒材之間往往可以交替使用（例如，硬的豬鬃、馬鬃油畫筆可以輕易地應用於水彩、樹膠水彩顏料或壓克力顏料），不管你偏好何種顏料，在處理畫作時，備有較多的畫筆總是好些。

　　起初，最好包含不同大小的圓筆和扁筆，而排筆可塗敷較大面積的渲染，打草稿用的線筆可用於畫細線和描繪細節。預備兩個不同形狀的調色盤或畫刀，也有助於質感的處理工作。

　　然而，面對美術材料店所提供的分類商品目錄時，不要一時被誤導而貿然買下各種尺寸的大小畫筆。剛開始時，主要的畫筆只需預備一小、一中、一大，就足夠了。顏料方面，在你可負荷的情況下買最好的。至於買便宜的畫筆，則是一種錯誤的經濟觀念，因為它們很快就會損壞而且常掉毛。

**軟性粉彩**　它是用較細緻的色料混合白粉或專用泥土，然後加膠製作的。它們是不透明的，也就是說它們可以用亮色蓋過暗色，它們可以用在廣泛的有色底材上，甚至連底色很暗的底材也可以用它作畫。

　　粉彩是一種捕捉質感的好媒材。因為它們是軟性的，可以輕易調合粉彩產生光滑、柔順而又平坦的質感。你可以用美工刀將其削尖，以刻畫細節。當你使用在粗糙紙面上時，可以製造出可愛的破碎質感，就像顏料會附著在紙張凸起的地方，而低陷處則產生留白的效果一樣。

　　為了避免模糊，要隨時噴灑固定劑（別忘了，你甚至可以把頭髮定型劑當固定劑用）。

**油性粉彩**　這是近年來新發展出來的繪畫材料，讓你能夠使用棒狀的油彩。你可以調合油性粉彩的筆觸，用布塊擦拭、產生光滑質感與優雅色彩，或將它們當厚塗顏料般地厚厚塗繪在底材上。油性粉彩與傳統油畫顏料一樣，等乾需要耗費一段較長的時間。

❶ 罐裝壓克力顏料
❷ 管裝壓克力顏料
❸ 管裝油畫顏料
❹ 畫刀
❺ 調色刀
❻ 木質調色盤
❼ 松節油
❽ 亞麻仁油
❾ 硬毛筆：圓筆平筆特殊形筆
❿ 小圓壓克力筆一號三號五號
⓫ 圓筆和平筆水彩筆6、5、4、3、2、1號
⓬ 長毫筆
⓭ 軟排筆
⓮ 條狀油畫顏料
⓯ 蠟筆
⓰ 油性粉彩
⓱ 軟性粉彩：圓筆和方筆
⓲ 粉筆
⓳ 紙筆
⓴ 粉彩筆

**❶**

**❷**

**❸**

**❹**

**❺**

**❻**

**❼**

**❼**

**❼**

# 底材

　　底材（也就是所謂的「畫基」或「支撐物」）在素描和彩畫的質感表現上，扮演著重要角色。你所選擇的底材表層對於作品面貌有著極大的影響。

　　不同的繪畫底材表層之間有顯著的差異性。有些材質表面根本不適用於某些特定的媒材，你正在使用的媒材將或多或少牽制了你的選擇。同時也想想，你正在描繪的主題適合以何種質感去表現它。例如，以水彩畫表現一幅描繪粗糙質感的題材，例如畫樹皮，當然是以粗糙表面的底材最能表現出效果。當底材加過石膏底(gesso)後，就比粗畫布還適合畫嬰兒光滑肌膚的肖像油畫。有時畫家慎重選擇一種意想不到的底材，以便得到非凡的結果，因此，你的選材方式應儘量避免過於固定。

　　現在就讓我們來看看一些具有不同質感的可用底材。這將有助於你瞭解如何選擇所需用的底材。

**❽**

**❽**

**❽**

**❾**

**❿**

**水彩紙** 較能表現水彩效果的水彩紙有三個主要類型：熱壓(HP)紙，冷壓(CP)或非冷壓的粗面紙。熱壓紙只有很光滑的表面，適合畫細膩題材，在其他的限制上，粗紙有麻點般的紙面，最適合表現破碎或飛白質感。

水彩紙也有重量或厚度的差異。標準的重量是90磅(190gsm)，140磅(300gsm)，和300磅(640gsm)。輕量紙(低於140磅/300gsm)在使用前要先裱好，否則在加水後會起皺紋或呈現高低起伏的狀況。

用各家造紙業者所製造的不同紙張作過實驗後，你會知道每一種紙張的優缺點，然後就可以選擇適合你的題材和目標的紙張。

**畫素描和粉彩的紙張** 品質好的紙張適合於許多素描媒材──鉛筆、色鉛筆和炭筆。它通常很軟，適合以線條作畫的作品。當你需要使用更大的力道去操作素描工具時，最好選擇適當重量的紙張去表現質感。

用水墨畫素描或溶入水彩渲染，要選用比較好的水彩紙，這樣潮濕時不會起皺紋。

❶ 120磅(250-gsm)極粗糙的水彩紙

❷ 300磅(640gsm)手工製作的粗糙水彩紙

❸ 300磅(640gsm)手工製作的水彩紙

❹ 300 磅(640gsm)冷壓製作的水彩紙

❺ 120磅(250gsm)帶有毛邊的冷壓水彩紙

❻ 120磅(250gsm)帶有毛邊的冷壓水彩紙

❼ 120磅(250gsm)冷壓紋質水彩紙

❽ 有淡淡色彩的水彩紙

❾ 插畫用紙版

❿ 高品質素描紙

⓫ 有色紙

⓬ 有色紙

⓭ 有色粉彩紙

⓮ 有紋理表層的粉彩紙(砂面或絨面)

**①**

**②**

**③**　　　　　　　　　**④**　　　　　　　　　**⑤**

選用插圖版來畫色鉛筆是個好點子,因為可以重疊多層色彩而不傷害它的表面。表現細緻、有質感的素描,經常要靠多層重疊和更大的運筆力道。

品質好的粉彩紙常有齒狀顆粒或明亮的質感,它可以使粉彩顏料有效地黏附在紙面上。選用粉彩紙來畫碳精和粉筆也很好。粉彩紙有很多顏色,你要依據自己想要描繪的主題和畫面氣氛來選擇粉彩紙的顏色。

**用於畫油彩和壓克力顏料的底材**　所有用於畫油彩的底材,在使用前都必須先做表層處理。否則油彩裡的油會從色料裡擴散開來,而且顏料會滲入底材。

畫油畫,你可以買預先處理好的速寫紙、畫板和帆布。這些材料使用方便但價錢高。變通的方法是:可以在美術材料店買回材料後再自行處理。

你也可以買處理好的底材畫壓克力畫。只是要確定它們已經打好畫壓克力畫所需要的底料,而非畫油畫的底料。因為壓克力顏料無法黏附在有油或蠟的底材上。

石膏底(Gesso)呈膠泥狀,是油畫和壓克力畫的傳統打底材料。在硬挺的底材:例如船隻上用的夾板、中密度纖維版、厚硬版或石板等底材上加幾層石膏底,記得要等一層全乾後,再加另一層。第一層顏料滲入石膏底裡,其附著底材的效果要比直接畫在底材上來得更好。

　　用有顏色的底紙來畫不透明顏料和壓克力顏料的效果也不錯。顏料的不透明效果可以輕易蓋過最暗的色彩。

**速寫本**　使用速寫簿去測試素描和彩畫的構思並收集視覺材料，以便作為日後創作參考之用。速寫簿就像一位老朋友——永遠值得信賴。

❶ 預先裱平的帆布版
❷ 塗好Gesso(石膏底)
　 的密紋纖維版
❸ 細壓克力速寫紙
❹ 中密度壓克力速寫紙
❺ 帆布紙
❻ 中密度油彩用速寫紙
❼ 粗面油性速寫紙
❽ 細帆布版
❾ 粗帆布版
❿ 速寫簿
⓫ 速寫用的素描活頁本

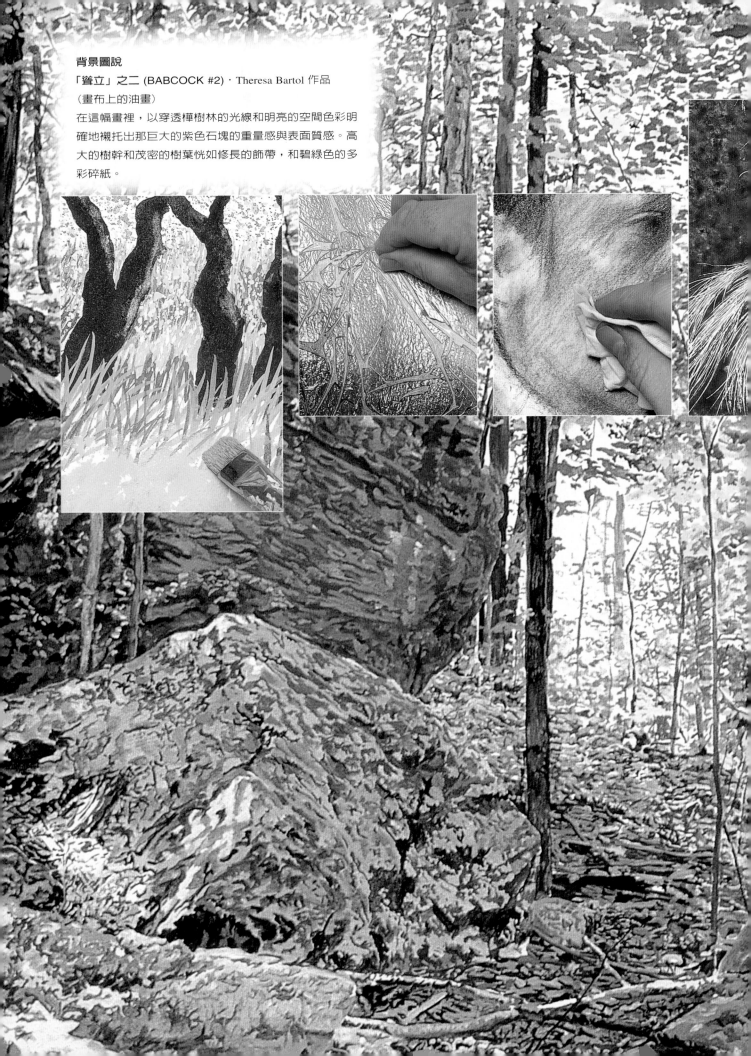

背景圖說

「聳立」之二 (BABCOCK #2)．Theresa Bartol 作品
（畫布上的油畫）

在這幅畫裡，以穿透樺樹林的光線和明亮的空間色彩明確地襯托出那巨大的紫色石塊的重量感與表面質感。高大的樹幹和茂密的樹葉恍如修長的飾帶，和碧綠色的多彩碎紙。

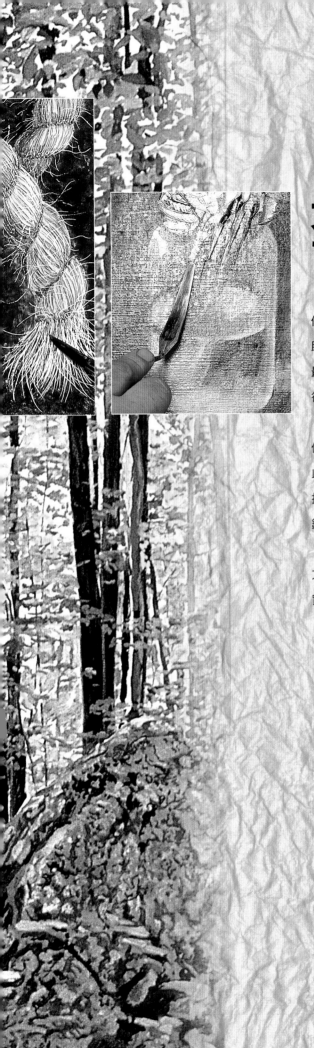

# 技巧

　　在從事質感表現之前，熟練一些基本技巧是個好主意。任何技巧都得奠基於對基礎功夫的學習（例如，音階練習幫助我們奠定音樂基礎），素描和彩畫也不例外。增強信心是最重要的因素：透過簡易技巧的練習，建立學習的基礎。最後你將能製作出既成功又具有高完成度的作品。

　　切記，一位藝術指導者只能示範技巧，告訴你秘訣及提供改進意見。但是，練習是增進與取得經驗的不二法門。因此，當你注視著一幅複雜而又細緻的作品，並因此感到自己技不如人時，心想：「我不可能畫得那麼好」，別放棄。關鍵在於耐心，要知道，羅馬不是一天造成的。

　　可別將本書所建議的練習作業當成一件討厭的工作。努力完成它，使創作質感的過程變成一件令人感到興奮而又能實現自我的事。享受質感，樂趣就在其中！

# 素描媒材

各種素描媒材的價錢都很便宜，所以你不用花太多的錢就可以體驗到各種不同媒材效果，而且你可依據自己的想法去選擇素描媒材。

有很多軟硬度不同的鉛筆，他們能讓你在同一張素描作品裡表現出整套不同性質的鉛筆的特性。碳精筆在表現黑色和褐色多變化的陰影時，可以突顯它奇妙的流暢線條。鉛粉（或石墨粉）可以表現漩渦狀燻火雲煙的效果。甚至於平日妳可能不曾想用來畫素描的書寫工具，例如，原子筆和沾水筆都能表現有趣的質感效果。而且，你也不用限定只使用單色：水溶性鉛筆和蠟筆很適合表現大範圍的色彩，他們的效果和色粉筆、粉彩筆大致相同。

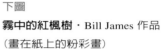

鉛筆
固體碳精棒

下圖
**霧中的紅楓樹**・Bill James 作品
（畫在紙上的粉彩畫）
充滿亮麗色彩的紅楓樹，背對著一片霧氣，使用的是「點刻技法」(stippling technique)。要注意的是畫裡的質感、秋葉，要了解它是如何應用暗色調的枝幹輪廓影像去建立最後的亮麗效果。

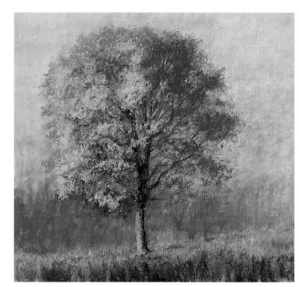

一系列的
油性粉彩筆

一系列的
軟性粉彩筆

軟性粉彩筆

水溶性色鉛筆

油性粉彩和蠟筆

左圖

**凱旋門** · Michael Lawes 作品
（加粉彩於不透明水彩上 ）
亮麗的光芒反映著閃爍、潮濕的人
行道，充分掌握夜間的城市氣氛，
是研究此類題材的最佳範例。以藍
色調的不透明水彩表現深沉的夜
空，再用亮麗的粉彩色料塗敷其
上，創造出美麗動人的反
光效果，使畫面裡
的主要的色彩均
突顯出它的
特殊效能。

**彩色鉛筆**

　　假如你的預算不夠寬裕或不願
意冒險去買你不喜愛的顏料，你可以
個別選擇其中你所要的顏色，如此當然要
比買整套的色料要省錢。因此你可先試用其中
一種或兩種，然後慢慢地湊成整套。

　　你無法擁有太多的繪畫設備，那麼你最好能先
評估如何去改變自己的計劃——你擁有更豐富的經
驗，最後的結果必然更好。

**炭筆**

**粉彩筆**

右圖

臉龐 · Mark Topham 作品
（ 用鉛筆畫在紙上）
人類的臉孔提供最佳的題材讓我們捕捉細節的描
繪和質感表現。把握每個機會去速寫或素描自己
的親戚朋友——此種練習的效果是無價的。

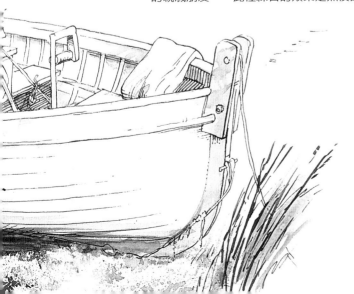

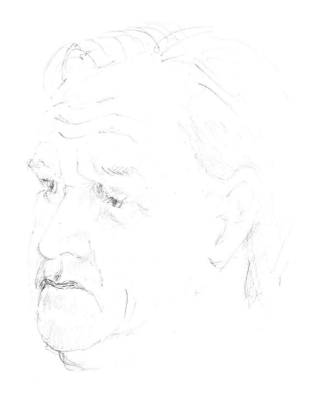

# 技法 1 • 細密平行筆觸陰影表現法(Hatching)

## 材料

* 品質好的素描紙
* 一系列的彩色鉛筆
* HB鉛筆
* 4B鉛筆

Hatching是個名詞,它用來描寫一種以同角度密集地畫在一起的平行線。這種細密平行筆觸用來表現陰影,它可能是素描的所有表現技法中最基本的畫法。雖然它畫起來很簡單,但是不斷的練習卻很重要。此外,創新此一平行筆觸陰影畫法於自己的作品中也是值得費點時間去嘗試。交叉平行線(Crosshatching)——兩平行線,一套加在另一套上,第二套的角度不同於第一套——是此一基本技法的變化方式。

細密平行和交叉平行筆觸技法

## 細密平行筆觸陰影法處理背景

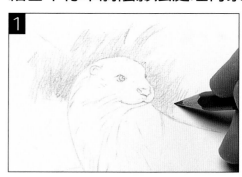

使用HB鉛筆速寫水獺輪廓的輪廓。換用4B鉛筆開始以細密平行筆觸陰影表現法處理背景。

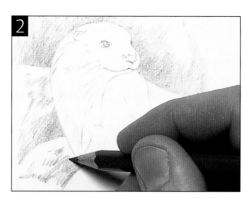

繼續以同樣方法加背景。在水獺四周要特別小心的畫,儘量避免畫過水獺輪廓線或畫在水獺身上。

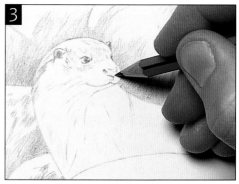

在轉換為使用HB鉛筆,並開始加水獺臉部細節,確實把細節精確的畫出來。

## 以細密平行和交叉平行筆觸陰影表現法畫其他題材

### 蛋

雖然蛋的表面是光滑的,但是妳可以透過平行線和交叉平行線的密度變化處理陰影和最亮的區域。

以淡灰色筆畫出蛋的輪廓,接著以藍色筆在較暗的一側畫平行交叉線畫。以淡綠色平行線加背景,以暗褐色交叉平行線畫影子,並立刻在蛋的底下加藍色和紫色。

以暗褐色和土黃色交叉平行線加強蛋的形體。用這些顏色加強影子。在蛋的中心處保留最亮的部分。

繼續用綠色和紫色的平行筆觸畫蛋和表面,使蛋從背景中突顯出來,並顯得堅實。

## 以細密平行筆觸陰影表現法創造形體

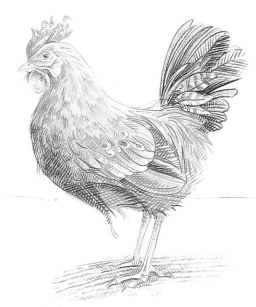

依然使用HB鉛筆完成水獺臉部和身體的細節。

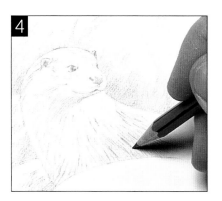

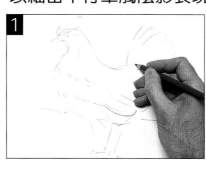

為每一區域選定色鉛筆的範圍（一淡色調，一中色調，一暗色調）。在每一區域畫平行斜線加影，要確實依循母雞的形體加上色筆的筆觸。

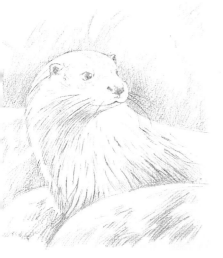

用細密平行筆觸陰影表現法可以使主題清楚地突顯出來。而且因為它是平行筆觸，較能結實的表現陰暗效果，提供一種表現質感的方法。

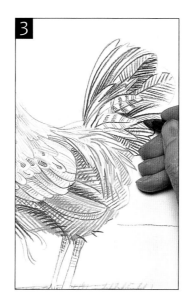

繼續用同樣方法畫，但運筆的力道要變化，並且用平行交叉斜線加在陰影區域或有濃密紋理的區域。

小心地在已經畫好質感的區域繼續加平行斜線。每一不同區域加不同方向的線條傳達鳥類的形體。

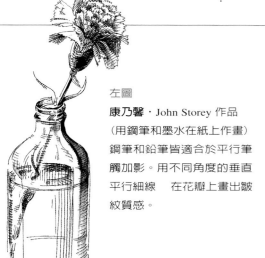

左圖
**康乃馨**・John Storey 作品
（用鋼筆和墨水在紙上作畫）
鋼筆和鉛筆皆適合於平行筆觸加影。用不同角度的垂直平行細線　在花瓣上畫出皺紋質感。

右圖
**Bryan 在游泳池裡**・Bill James 作品
（用粉彩在紙上作畫）
在這幅畫裡用平行斜線描繪水的表面和連漪的破碎影像頗適合。水裡及男童身上的水平粉彩筆觸有助於傳達流暢感，與水面上男童頭部的清晰型態形成對比。

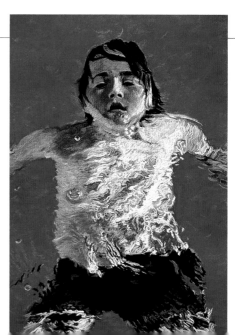

# 技法 2 • 連續加影法 (Continuous Shading)

## 材料

* 品質好的素描紙
* 水溶性色筆
* HB鉛筆
* 2B鉛筆
* 4B鉛筆
* B鉛筆
* 軟橡皮擦
* 軟布

大多數的題材都需要加陰影以便描繪它們的形體和質感。在連續加影法裡，鉛筆線隨著主題物的形體處理出它的三度空間形體和質感。仔細研究你所畫的對象，在下筆之前先思考亮暗位置的安排。軟度較高的鉛筆適合此一型態的作品，要變化運筆的力道以便創出不同明暗的陰影。

以多變化的鉛筆色調
畫出有深淺不同的線條

## 縐褶物體的加影法

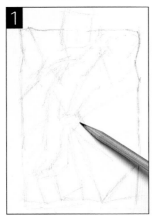

用HB鉛筆精確地畫出對象。

用軟橡皮擦擦拭掉線條，留下影子般的影像。

依然使用HB鉛筆在陰影處淡淡地加上陰影。

## 以連續加影法畫其他題材

### 座墊

用色筆的側鋒比用尖峰更容易創出連續的調子——最適合這些軟纖維物。像這些摺紋和陰影可繼續用筆尖加上細密筆觸創出對比效果。

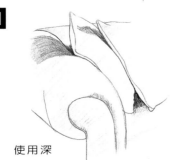

使用深褐色筆畫沙發扶手和坐墊。以淡淡的赭色及鬆軟筆觸畫沙發扶手。

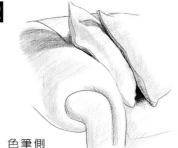

色筆側鋒塗土黃色在先前已加好的顏色上，減輕力道畫出亮面。在深影處加紫色。

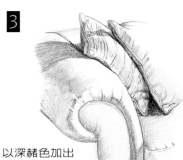

以深赭色加出更多細節，增加力道使色彩顯得暗些。要注意把質感變化較多的縫飾部分畫得更生動，使這一研究更生動有趣。

半閉你的眼睛使你更容易去觀察調子的不同。但別擔心這階段的細節處理；增加點力道在色筆上繼續處理陰影。

用4B鉛筆處理底部右邊的陰影，這意味著這張紙在他的位子上形成陰影，因此強化了三度空間的效果。

多加陰影以增強對比效果。

用一片乾淨的軟布塗抹紙張的右邊和底邊，使他顯得更柔和。

縐褶的紙張有許多不同平面，使用連續加影法去處理一些區域的陰影，但保留其他完全空白處使畫面顯得更漂亮。

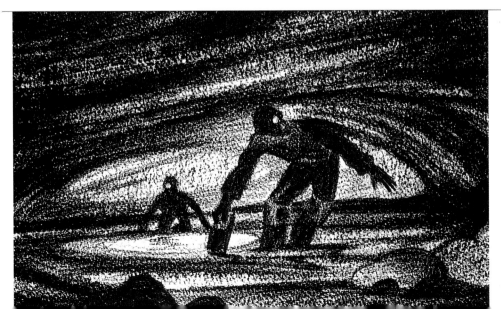

左圖

**在地道裡的挖掘工人**・Robin Gray 作品
（以黑色粉筆畫在水彩紙上）
在這張素描裡，連續的粉筆筆觸提供了戲劇化的陰影，在粗面水彩紙上拖長粉筆產生飛白的筆觸質感。同樣的飛白效果也應用在水上，反射挖掘工的頭罩燈所投射出來的光線。請注意亮的區域如何造成在黑暗中襯托挖掘工身影的絕佳效果。

## 技法 2 • 連續加影法

### 光滑表面物體的明暗處理法

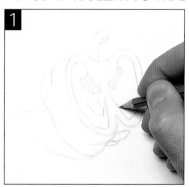

用HB鉛筆小心的畫青椒的輪廓和內側細節。

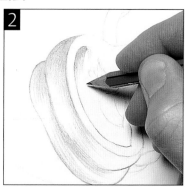

改用2B鉛筆,以長筆觸處理青椒外側的明暗。

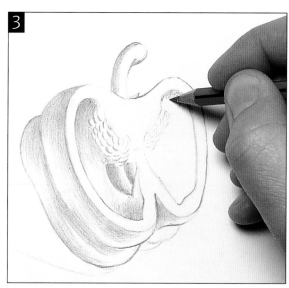

加青椒內側的明暗以呈顯它的形狀和形體。要記得隨時改變運筆的力道,以增加素描的趣味。

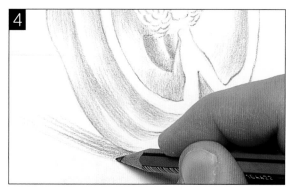

在青椒下方陰影位置加上明暗,以便與青椒表皮聯繫在一起,要不然,青椒會看似漂浮在空中。

這幅素描以溫和連續的陰影傳達青椒表皮那既光滑又發亮的質感。

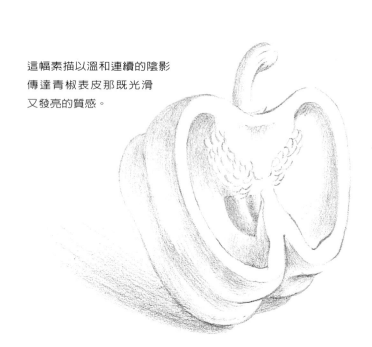

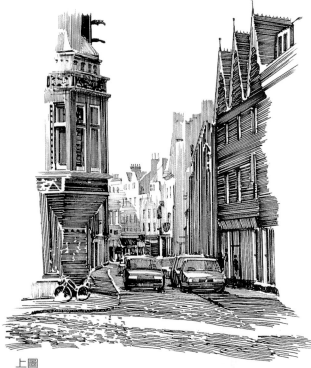

上圖

**街景**・Richard Bolton作品
(以鋼筆和墨水畫在素描紙上)
這幅畫以密集的鋼筆線條、絕佳的光影表現方式一絲不苟地強調出建築和四周物體的明暗變化。街道上有紋理的石子,則以相似的密集長線表現。

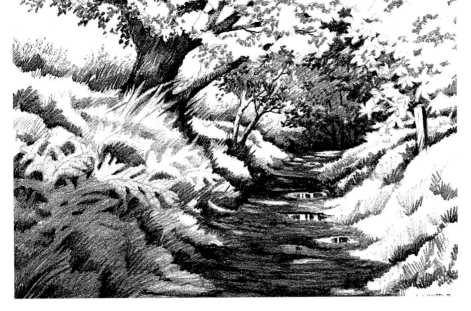

左圖

**鄉間小道・Janet Whittle 作品**
（用鉛筆畫在素描紙上）
連續陰影法的應用，使得這幅畫裡的明暗對比表現得很好。灌木樹藪和小徑上的暗色調與中間調是運用6B鉛筆平行筆觸加影所完成。地面上積水裡的倒影增加了整個畫面的趣味。

## 用色彩畫出連續陰影

水壺的照片正是所要畫的對象

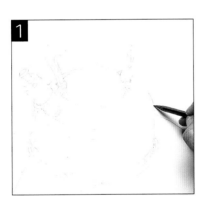

用B鉛筆輕輕地畫出水壺的輪廓。

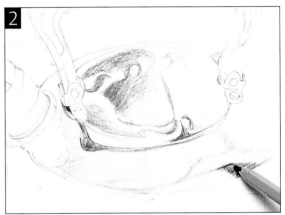

改用色鉛筆（可用水溶性色筆），然後開始加出水壺蓋子上的明暗。用深藍色、藍黑、和褐紅色筆畫出茶壺四周的反光。

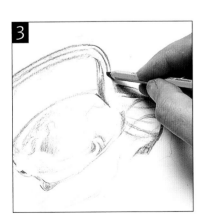

以黑色和深藍色明確畫出茶壺的提把，使用黑藍色加每一形狀的明暗。

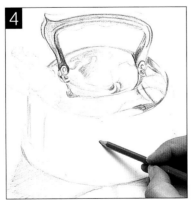

用土黃色筆繼續加明暗，力道要輕，同時向下往水壺邊緣繼續處理。用強勁的垂直線把下部每一小面畫清楚。以疏鬆的筆觸將茶壺左邊反射的影子畫出來。

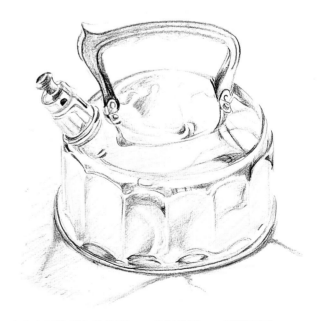

強化光滑物體上的色彩──多層色彩，一層加在另一層之上。暖色區用深土黃和威尼斯紅加在藍色上，用深藍色和黑色畫細節。連續加影法要用長筆觸有力地將光滑閃亮的表面描繪出來。

# 技法 3 • 點刻法(Stippling)

點刻畫法用於創造質感和表現陰暗部位。它是依據所需效果,將一系列的點密集地點在一起或分開來點。鉛筆和鋼筆兩者都適合表現此一技法。你可以透過筆尖大小不同的鋼筆或軟硬各異的鉛筆控制點的大小變化(鉛筆越硬,就越能點出較尖銳或較小的點)。

## 材料

* 質地好的素描紙
* 彩色鉛筆
* HB鉛筆
* 2B鉛筆

用不同大小的鋼筆點刻出來的點

## 點刻細碎的題材

用HB鉛筆畫一塊麵包的輪廓。

用2B鉛筆開始畫出麵包皮的明暗變化——先淡淡地畫,然後加強底部。

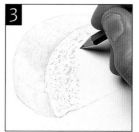

開始點刻這塊麵包的內側。起初用小點,然後點刻得密集些,接著隨著這片易碎的麵包質感和形態逐漸成形。

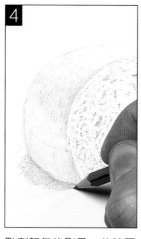

點刻麵包的影子,此時要多施點壓力在鉛筆上。

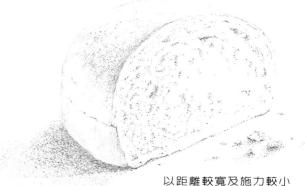

以距離較寬及施力較小的點來擴大影子的範圍,如此一來影子就顯得淡些。前景加一些麵包屑完成這幅素描。點刻法強化了細碎表面的效果——這區域顯現已經「破碎」的狀態。

## 用 點 刻 法 畫 其 他 題 材

### 檸檬

檸檬和其他柑桔類水果有凹凸不平的表皮。將較暗的調子或色彩點刻在亮麗的色彩之上,是表現凹凸表面的理想方法。同時,粗糙的紙面也能用來反映檸檬表皮的質感。

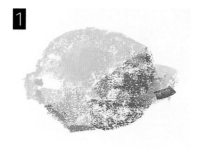

用檸檬黃(Lemon Yellow)、鎘黃(Cadmium Yellow)和深褐色(Burnt Sienna)等軟性粉彩筆的側面畫出整個形廓,噴固定劑。

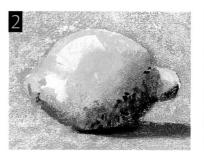

用淡灰色塗滿背景,強化水果顏色和調子。開始在下側點刻暗褐色,處理陰暗面表皮的質感。

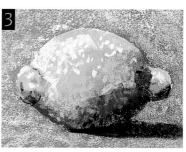

敷上淡橘色和深褐色在陰影區域上,並且加上少許紫色。最後,用白色點畫出最亮的地方。噴灑固定劑。

## 堆疊的細軟天鵝絨

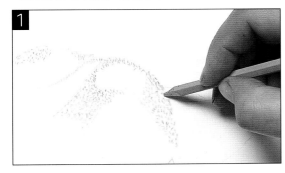

以色鉛筆輕鬆地畫出速寫稿，然後開始點刻。採用略微水平的運筆方式點刻，以便產生一種具有衝擊力的筆觸。

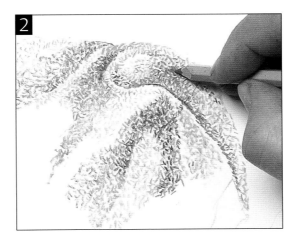

上面再加上同一色系的多種色調，尤其是在陰影區域。布料的綢褶提供了很好的機會去試探如何在不同色調裡從亮到暗的明度變化。點刻法可以做出從一個色調漸次轉化到另一色調的優雅明度變化效果。

繼續點刻，但要小心地注意光線投射在布料上所造成的色調變化。

點刻法是傳達天鵝絨質感的好方法。大小色點變化有助於描繪光滑、輕輕堆疊的紡織品，色調的改變能刻畫得很精確。

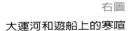

右圖

**大運河和遊船上的寒喧**

Michael Lawes 作品

（畫在紙上的粉彩）

有一些令人嘆為觀止的粉彩點刻畫法範例。這幅畫有效地運用點刻法表現圓屋頂、天空、以及水面上的倒影。它所提供的不只是質感表現而已，它還包含色彩的視覺混合效果。

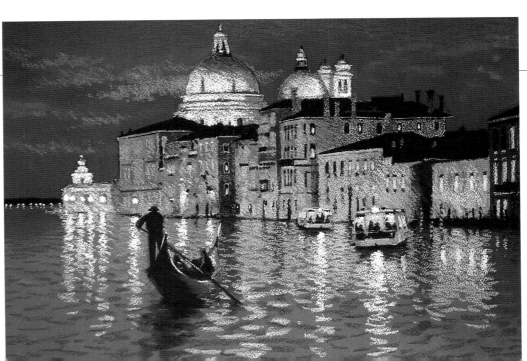

# 技法 4 • 塗抹法

## 材料

* 高品質的水彩紙
* 淺色粉彩紙
* 炭筆
* 4B鉛筆
* 油性粉彩
* 軟紙巾
* 軟性橡皮擦

塗抹粉彩的筆觸

塗抹法是最適用於軟性素描材料的技法，例如軟性鉛筆、碳精筆、粉筆、軟性粉彩和油性粉彩等等，都是運用此法。你可用任一型態的材料去塗抹筆觸（例如一片軟布料或紙巾）。但是有許多畫家偏愛用他們的手指頭。當表達一種柔軟質感時，塗抹法是一種理想的方式。它也是在紙面上混色或調色的最佳作法。倒是有一件事要提醒你：此法很容易塗抹過度，造成污濁色調。因此起初一定要輕輕塗抹，並且避免在該區域內過度塗抹。

## 為表現陰影而塗抹

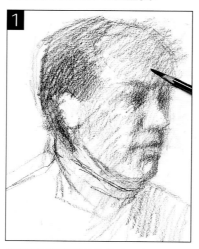

用碳精筆速寫初步輪廓，然後作出亮與暗的調子，以此建立基本形貌。

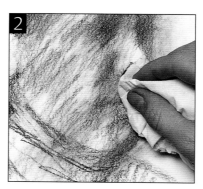

用軟棉紙塗抹碳精筆的筆觸但保留最亮的地方，塗抹混色，準備接續下一步驟。

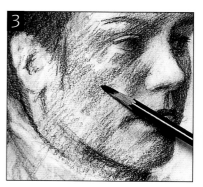

用碳精筆和短平行筆觸繼續處理陰影，並為較暗的調子略加推壓，用軟棉紙再次塗抹以利混合色調。

## 應用塗抹法於其他的題材

### 瑪瑙貝
### Cowrie shell

塗抹軟性粉彩是混合色彩，以表現瑪瑙貝光滑發亮表面的最佳方法。邊緣較銳利的線條提供視覺對比，也使貝殼從背景中突顯出來。

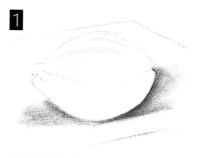

以藍色畫貝殼的輪廓，在上端加土黃色、留下白亮的部分，在陰影處加藍色和紫色、用手指頭塗抹顏色。

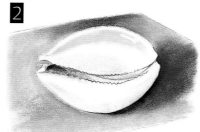

繼續在貝殼和背景加彩，以手指混色，加繪犀利的紫色和藍色線條，以明確畫出貝殼張開的部分。

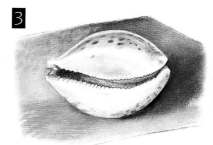

處理背景以加強貝殼的輪廓，畫褐色和紫色斑點在貝殼上，最後用指頭混合上面的色彩，以純白色處理最亮的部位。

以軟橡皮擦拭出最亮的地方，於是完成了這幅Sally的素描。塗抹法是一種增加單一作品之整體調和性的神奇技法。

## 塗抹背景

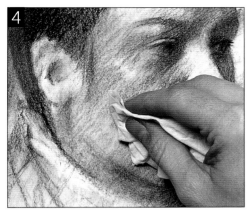

用4B鉛筆在淡色粉彩紙上畫出玫瑰的素描稿。

用黃色、淡綠色和深綠色油性粉彩所畫的平行細筆觸處理背景，再以指頭從水平方向塗抹色彩造成焦點模糊的感覺。

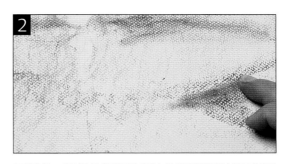

用暗綠色油性粉彩，畫玫瑰花幹和花蕾，用手指塗抹線條，於是影像便得模糊。

以油性粉彩畫出前景的玫瑰花和葉子，但不用塗抹；應用油性粉彩筆觸加在玫瑰花上使調子增強，塗抹背景使玫瑰花突顯出來。

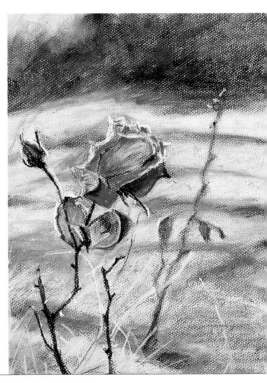

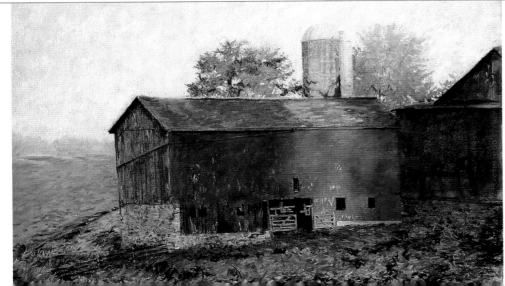

左圖

**Waterford 外的穀倉 · Bill James 作品**

（紙上粉彩）

畫家塗抹多色粉彩於穀倉的側面牆上，它所展現的不只是光滑的質感而且也表現午後陽光的熾熱。

## 技法 5 · 紙筆和軟橡皮擦的應用

紙筆(Totchon)是一種緊緊地將紙張纏繞而成筆狀的擦拭用筆。你可以在美術用品店買到它，或是自行使用棉花棒或用具有吸水性的紙張緊捲製作。你可以用它擦出最亮的地方，塗抹和混合軟性材料，如鉛筆、粉彩筆、碳精筆等等。它比手指頭更容易控制，因此，你可以創造出細膩的塗抹或擦拭畫面上的小區域。

軟性橡皮擦

紙筆——也就是用紙張捲成的筆

### 用於混色和拭除色彩的紙筆

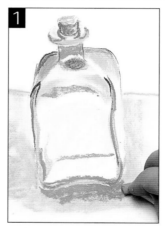

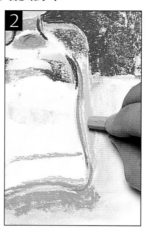

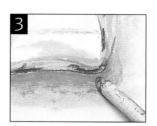

用紙筆輕柔地使軟性粉彩筆觸光滑地產生漸層色調

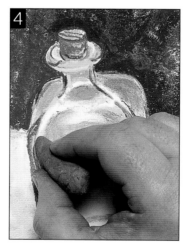

將軟橡皮擦捏出尖頭，輕輕擦拭出亮點，最後用固定劑固定畫面上的圖。以紙筆混色要比你用手混色來得雅致，而且擦拭出來的亮點也較乾淨。

用軟性粉彩勾繪瓶子的外形，不斷地吹掉上面的微粒，以免造成色彩模糊。

加背景和表層：背景使瓶子更顯得明確，而表層的處理則使瓶子與背景關係更密切。

## 應 用 紙 筆 作 畫 的 其 他 題 材

### 水桶

使用軟性粉狀的媒材如粉彩，很難在色料上保持充分的亮點。因此處理好整個區域的調子後，再用紙筆拭出亮點，這是畫圓形光滑物體表面最好用的方法。例如此處所見的水桶，就是一個例子。

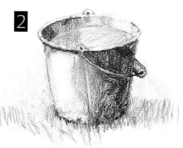

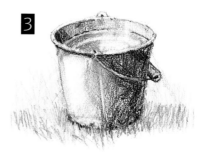

用淡暖灰和暗暖灰和土黃色粉彩筆勾繪出水桶的形態和調子。使用天藍色加上水面反映出天空的顏色。

繼續處理出調子。用紙筆拭除一些左側的顏料，使其產生表面亮光的效果。用綠色畫出草地。

用暗暖灰色畫出水面陰影的一邊，再用天藍色加在亮的一側。用紙筆拭過水面的色彩，使之產生連漪。

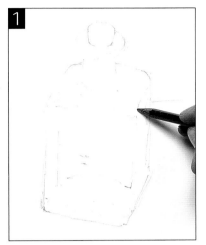

**碳精棒**

## 用於表現色彩光滑與擴張色彩的紙筆

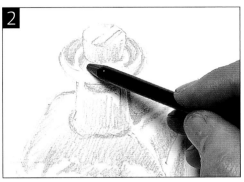

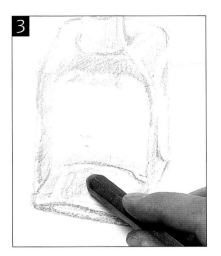

用4B鉛筆畫出瓶子的輪廓。

繼續用4B鉛筆，以平行細密的筆觸處理瓶子和瓶塞，表現出它們的形態。

用碳精棒處理瓶底和周圍的表面：碳精筆比4B鉛筆軟，而且可以使你很快地塗滿較大面積。

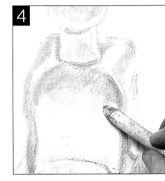

用紙筆使平面光滑並延展鉛筆的筆觸。

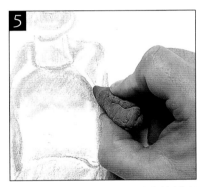

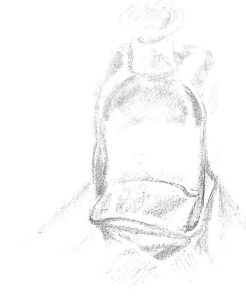

用4B鉛筆描繪輪廓線使瓶子的外形更明確。用紙筆使瓶子顯得光滑並擦拭鉛筆的筆觸使其外觀顯得整潔亮麗。

把軟橡皮擦捏出尖頭，然後擦拭出亮光。

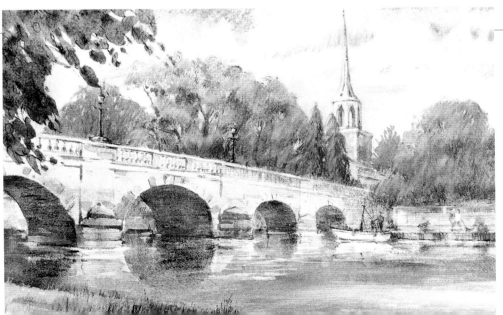

右圖
Wallingford 橋・Ron Ripley 作品
（紙上粉彩）
畫家在這幅畫中用紙筆擦拭出水面
亮光並畫出遊船的倒影。

## 技法 6 • 細部處理法

觀察描繪對象是捕捉質感的基本工作——觀察對象最好的方法就是去畫下它的素描。細節和質感的意義是相同的；你可以運用任何細緻的素描媒材——碳精筆、鋼筆和墨水、細尖型粉彩筆去紀錄它們。出色的素描總是能夠提供最佳資源，使你日後能畫出高完成度的細緻且具有質感的畫作。

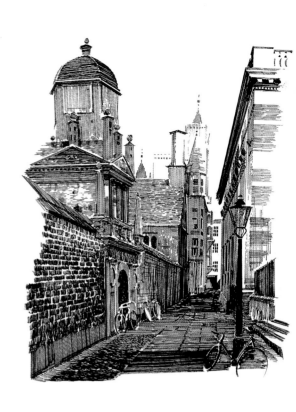

### 用粉彩和色鉛筆處理細節

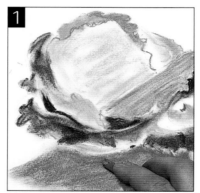

**1** 用軟性粉彩畫出高麗菜的大體輪廓和各部位的色彩。以手指頭擦拭粉材筆觸，使它產生光滑的效果。

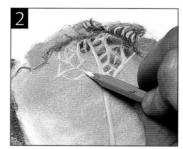

**2** 用白色筆畫出網狀葉脈，但只用線條。

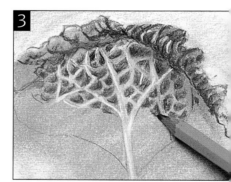

**3** 用暗綠色筆在明亮的網狀葉脈間填滿色彩。

## 用細部處理法表現其他題材

### 眼睛

描繪含有許多細節的微小物體是增進觀察技巧的好方法。在此所描繪的眼睛，由於色彩的運用，使它顯得更有趣。

**1** 在光滑而又品質良好的素描紙上，用深褐色、紫色、淡紫色、淡粉紅色和白色畫出眼睛的輪廓。

**2** 用淡藍色（描繪眼白用）、灰色、和鮭肉色。慢慢地畫上色彩，應用輕淡而比較細密的色彩隨著眼形刻畫得更明確。

**3** 最後，畫最暗的眼睛中間細節和黑色睫毛，然後用白色加在藍色上，使眼睛亮起來。

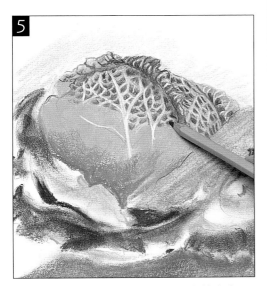

繼續用同樣的技法處理葉子的其他部分，然後加一些細節在上端捲曲的部份。

在最上方的葉子下加陰影，使之向前突出。可將同樣的技法運用在任一種同樣複雜的物像上。

## 用碳精筆畫精密的細節

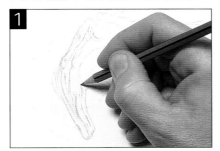

用HB鉛筆畫浮木的輪廓，同時畫裂縫和紋理。運筆施力時，不要害怕。

首先畫較近的部分，注意木頭上的結節與其他細節。

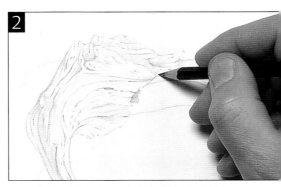

用2B鉛筆畫較遠的部分，這部分需要略為模糊（out of focus），同時，在此時使用較軟鉛筆較為適宜。接著開始用平行細密的筆觸畫浮木的陰影。

完成陰影的處理，當有些地方不用畫得太清楚時，要注意別勾繪輪廓線。此一方法畫素描和觀察細節能確實得到的不只是觀察而已，它還包含視覺的訓練。

---

**前一頁上右圖**

**狹窄的通道**·Richard Bolton 作品（用鋼筆和墨水畫在紙上）

建築的細節的描繪總是充滿挑戰性。這幅畫裡，畫家以平行斜線處理不同類型的石塊質感，已經把鋼筆和墨水的應用展現得淋漓盡致。細緻的鋼筆描繪功夫往往適合於刻畫細節，甚至連畫裡的腳踏車處在建築群聚中仍看得清清楚楚。

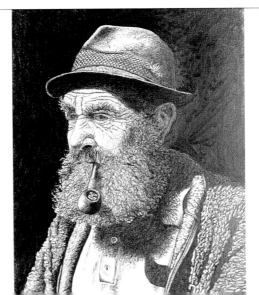

**左圖**

**Gertch 的畫像**·Michael Warr 作品（用鉛筆畫在紙上）

臉部、帽子、夾克和鬍子提供探討細部處理和質感表現的好機會。主體人物在暗調子的背景襯托下顯得很突出，引人集中注意力於肖像身上不同質感的細節處理。

## 技法 6 · 細部處理法

### 質感和以墨水描繪細部

用淡色B鉛筆畫海邊和遠處地平線的
透視圖。

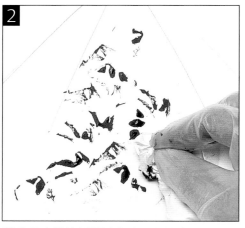

將非吸水性的紙壓皺後沾墨水隨意地在岩石
暗面壓印墨跡。開始壓印時,把紙張捲扭,
如此壓印出來的墨跡就不會有太多重複的形
狀。

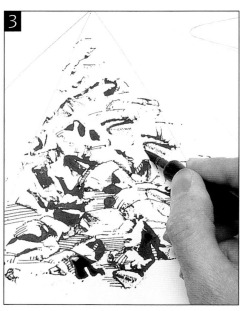

以沾水筆在岩石的亮面描繪出輪廓線。偶而
用沾水筆的背面加些隨意的筆觸。

右圖

**河流和樹林·Richard Bolton 作品**
(鋼筆和墨水)

樹林的細紋是以墨水線條描繪
的。河堤的質感是用交叉平行的
墨線畫出來的效果,同時也加了
一些水彩渲染的效果,這些特性
結合在這幅作品中,提供了完整
的最佳範例。

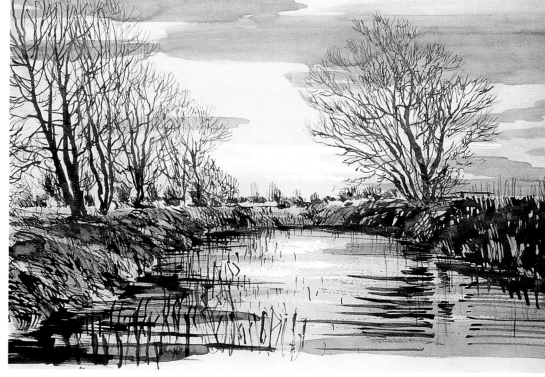

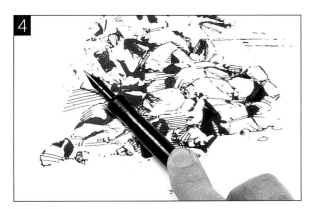

在岩石間畫些平行筆觸和點，以利
表現質感。

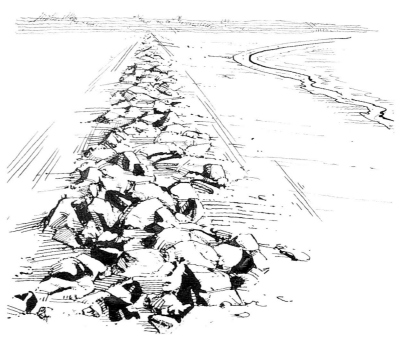

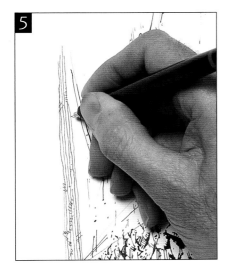

用細的工業設計用針筆畫背景。
運用針筆線條的粗細變化產生遠
近距離。

當墨水乾之後，擦掉鉛筆線，這張素
描就完成了。結合隨機壓印的墨跡和
小心修飾使這幅素描看來更自然。

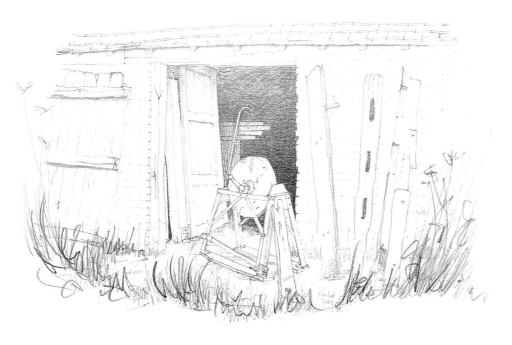

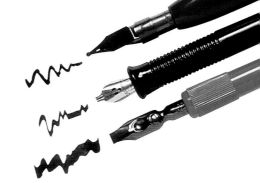

左圖
**磨輪** · Michael War 作品
（碳精筆畫於紙上）
這件作品的細節處理和質感表現都適
合以4B鉛筆處理，注意畫中建築內部
之暗調明度效果如何襯托出老舊破損
的石磨。

# 技法 7 • 有色的底材

## 材料

* 暗藍色粉彩紙
* 米黃色粉彩紙
* 軟性粉彩
* 粉彩筆
* 軟橡皮擦
* 厚紙或厚卡紙

有色底材的選擇方法是無止境的，你可以在底材上使用任何媒材作畫。依據底色的不同，你要取得的效果，其範圍從微暗、渺小到美麗絕妙、戲劇化的效果，可謂變化無窮。最重要的是要牢記：除非底色能與作品整合，否則這一切就浪費了。開始畫素描稿時，就要用心思考：應如何讓底色扮演好它的角色。

色紙上的粉彩筆筆跡

## 以粉彩筆在藍色底紙上作畫

以灰色粉彩筆的側鋒畫出主要的形狀，用白色粉彩筆標出太陽的位置。

在主色調區域內用亮色和暗色的粉彩筆以相同角度、運筆畫出密集的平行斜線。

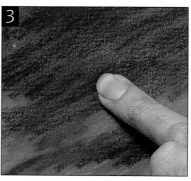

以手指頭塗抹大面積區塊，使線條顯得軟而模糊。

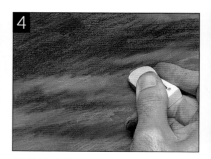

用軟橡皮擦的尖端修飾塗抹過度的地方，這是很實用的技巧，但儘量避免完全倚靠這種方法，否則整個畫面很容易變髒。

# 有色底紙上畫其他題材

## 花瓣

細緻、半透明物象，如這花朵的花瓣，需要從背景中突顯出來。在此，花瓣已經畫得很漂亮，深色底提供了奇妙的對比性，若使用白色底紙將大為降低所得到的強烈效果。

以白色粉彩筆勾繪花瓣的輪廓，保留輪廓線之間的空間，以便隨後加上色彩。

運用長的粉彩筆觸加粉紅色在白色上強化形態和陰影。

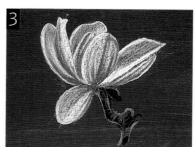

運用輕壓，運用將白色覆於粉紅色上、粉紅色覆於白色上的方法作出色彩效果——每種用法都是用來修飾原先的色彩，然後加些紫色和藍色強化其紋理。

沿著紙張或卡紙邊以白色粉彩筆創造出太陽的光芒。在紙的邊緣輕輕地塗抹，使他們看起來像是自然的光線。

用白色粉彩筆描繪出雲朵的輪廓線，下方加上地面風景的遠影。當耀眼的粉彩筆觸表現美麗光線時，以暗藍色底材描繪沉悶的天空是個完美的選擇。

## 米黃色粉彩紙

用灰色粉彩筆在米黃色粉彩紙上畫出初步的素描稿，安排好基本的比例。選擇這個顏色的紙，則是因為它與臉孔的顏色互相呼應。

以軟性粉彩略微強調臉部形廓，用手指頭把粉彩筆觸混合。透過這個過程開始建立初步的調子。

用粉彩的筆尖與筆側逐步加上色層，加白色來表現亮部。

加強細節以完成此畫，但要避免畫得太過度。

在這張完成的作品中仍看得見底色。選擇中間色調的紙張有助於整幅畫的統一，因為它的顏色與臉孔、衣著和背景能相互搭配。

左圖

**休息** · Ron Ripley 作品
（畫在紙上的粉彩）
在此一表現輕飄氣氛的粉彩研究裡，有色粉彩紙是明顯可見的。淡灰藍色底材可以看得出來，它造成畫面統一的效果。

# 技法 7 • 粉彩混色與重疊舖色法

## 材料

* 粉彩紙(淡色的)
* 四號平口豬毛筆(硬毫筆)
* 油性粉彩
* 軟性粉彩
* 碳精筆
* 4B鉛筆
* 噴霧固定劑
* 松節油

軟性粉彩可以用布料、紙張、紙筆、或手指進行混色。調出能表現質感所需色彩是很容易的事,尤其是在粉彩紙上調色,有很好的訣竅。

由於粉彩是不透明的,因此可以將一種顏色疊在另一種顏色上,並使底下的顏色無法回滲到上一層顏色。這就是所謂的「重疊舖色法」(Layering),它使你能用一種亮色遮蓋底下的暗色。這是描繪質感效果很實用的技法。

油性粉彩可以用來與軟性粉彩結合。同樣是混色和舖色的應用,但是油性粉彩比較硬一些,因此需要施點力去推壓它。

## 以油性粉彩覆蓋軟性粉彩

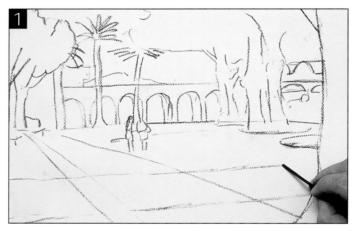

使用碳精筆在淡色粉彩紙上勾勒出描繪題材的初稿。只用線條,不加明暗。

以軟性粉彩塗敷天空,然後以手指頭在天空的區域混色,使其產生光滑的效果。應用手指輕壓——若壓得太重,粉彩將失去美感。

## 粉 彩 混 色 與 重 疊 舖 色 法 應 用 在 其 他 題 材 的 表 現 上

### 刨刀

粉彩筆觸往往有飛白或出現碎點的現象,那是由於紙張本身質感所致。假如你想表現連續而又密實的調子(例如在金屬物體上),就得塗抹混合筆觸。在沒有混色的重疊舖色之情況下,讓第一層色彩透過。用這種方法作出刨刀上生鏽的模樣。

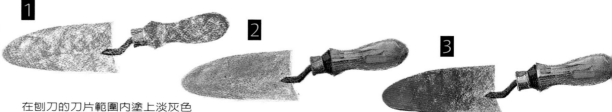

在刨刀的刀片範圍內塗上淡灰色粉彩,再以深灰色粉彩畫出連接頸和懸接絡黃色刀柄的接環,在木柄的區域塗上深的土黃色。

在刀柄上混入更多的土黃色作出光滑的表面,然後在細節處加紅褐色,在靠近絡黃色環圈處加暗褐色,在刀片上用紙筆混色以固定色彩。

用赤土色(terracotta)加在淺灰色上面表現生鏽及刀片上的凹陷,在邊緣加深的紅褐色完成作品。

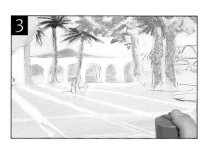

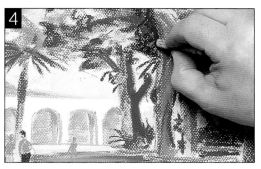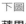

繼續畫素描和混色，以軟性粉彩淡淡地敷出底色，用固定劑固定第一層粉彩。

當工作正在進行的過程中，儘量少混色以便呈現較多質感。用褐色、綠色、藍色和白色畫出不同的陰影：油性粉彩較能黏附在乾燥、粉質的表面，它能強調出最後的亮麗及有趣的蠟質。

**下圖**
**蘋果和橘子** · Bill James 作品
（紙上粉彩）
此一靜物畫，採用較不常見的角度作畫，它提供混色和鋪色的良好範例。水果的質感──用許多紅色和綠色的調子表現橘子和蘋果凹陷的表皮，真實地表現出深刻的印象。

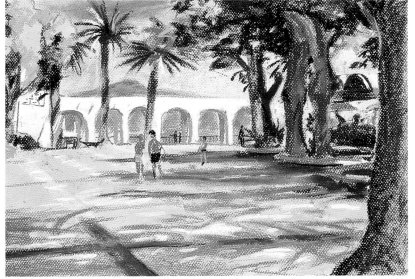

現在這幅粉彩畫完成了。重疊鋪色和混色加強了有紋理的部分，特別是在最後階段時，使用較多的油性粉彩所畫的樹林。

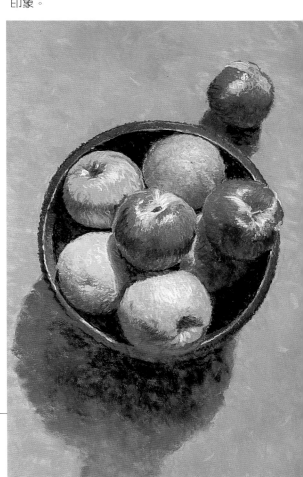

**左圖**
**Baob 晚餐的時刻** · Bill James 作品
（紙上粉彩）
船身破舊的表面和它們在水面上的反光是透過紙上混色和鋪色作出來的效果。這是在鎖定、輕鬆色調中移入光線的結果。

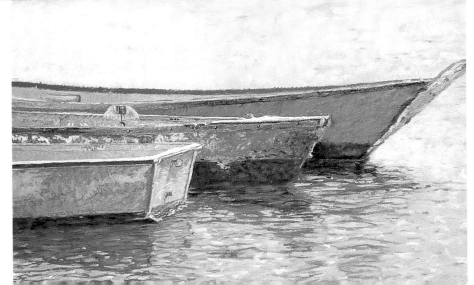

## 技法 8 • 粉彩混色與重疊舖色法

### 混合油性粉彩

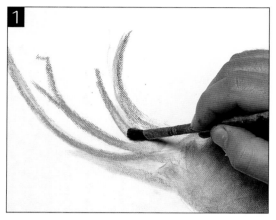

**1**

先以油性粉彩畫一個洋蔥,然後以四號硬毫筆(豬毛筆)沾松節油(turpentine)使色彩光滑。

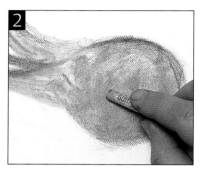

**2**

加上更多的油性粉彩,並以手指頭輕輕地塗抹使色彩光滑,以加強效果。

運用平行交叉筆觸混合軟性粉彩的線條

**3**

在細部加暗色油性粉彩,並以白色點出亮點,然後以手指修飾亮色。以四號平頭豬毛筆沾松節油稀釋油性粉彩顏料塗在背景上。

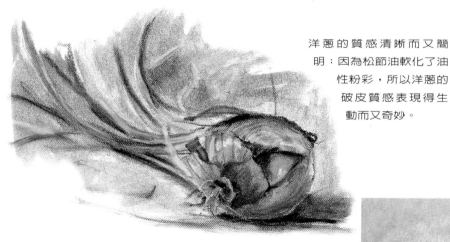

洋蔥的質感清晰而又簡明;因為松節油軟化了油性粉彩,所以洋蔥的破皮質感表現得生動而又奇妙。

**噴霧式固定劑**

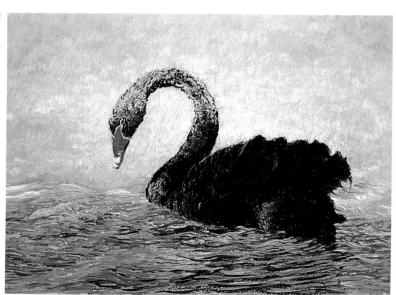

右圖
**Metro 動物園裡的野雁**
**Bill James 作品**
(紙上粉彩畫)
這幅畫裡,畫家以熟練的技法表現野雁身上鬆軟的暈色羽毛和優雅的水波,透過粉彩的混合及塗敷,使上述兩者均在微小區域內的展現不同色彩的變化。

# 發亮的動物表皮

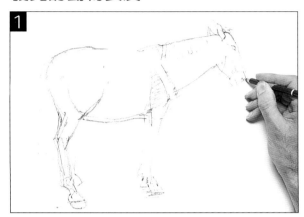

用4B鉛筆淡淡地畫出馬的輪廓，
保持素描稿的輕鬆自由。

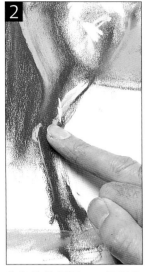

先加軟性粉彩——深褐色
(Burnt Sienna)和土黃色
(Yellow Ochre)，並在亮
處加白色——用手指頭促
成表皮發亮光滑的質感。

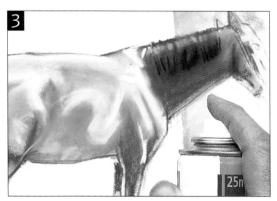

馬皮上的光澤現在已經顯現。為了避免鬆軟的色
料模糊，因此噴上固定劑。以深赭色加出暗調
子，以完成此一研究。

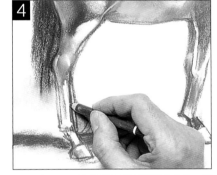

在此處，馬的後腿形狀不夠正確，但
因粉彩是不透明的，所以可以輕而易
舉地加上顏料，將錯誤修正。

下圖
**巴士轉入倫敦皮卡迪利大道(Piccadilly)**
Michael Lawes 作品
（紙上粉彩畫）
在這幅畫中，畫家混合及平舖粉彩製造出
底材的紋理和城市的特徵。以亮色加在暗
色上，及暗色加在亮色上的技法表現出奇
妙的建築物、車輛和馬路的反光。

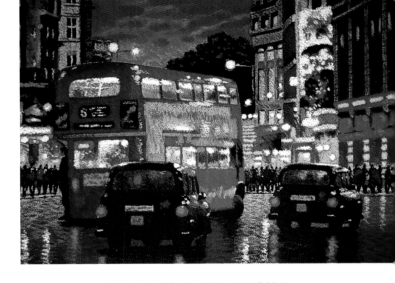

混合軟性粉彩是表現馬皮光滑質感
的一種完美技法，微妙的漸層色調
和反光是皮膚反映陽光之處。

# 技法 9 • 鋼筆和色筆的渲色法

## 材 料

* 水彩紙
* 油畫筆系列
* 水溶性蠟筆
* 水溶性色筆
* 3B鉛筆
* 專家用自來水筆
* 軟性橡皮擦

結合各種技法能產生奇妙的樂趣，而且也是一種創造質感和細部處理的技法。接下去這幾頁的技法示範，讓你知道如何以正規的手法結合筆和墨水，或水溶性色筆和輕鬆流暢的水彩或水墨渲染之間的交互應用。這些富有變通性的技法提供了許多繪畫創作。

在水溶性色筆的筆觸上刷水後所展現的效果

## 混合水溶性色筆的筆觸

以藍色和灰色水溶性色筆畫天空。以四號水彩筆沾淨水塗在色筆的筆觸上，於是色彩就會混合而且產生輕微流動。用黃褐色的色筆描繪遠山。

用深褐色的色筆畫出中景的山勢，並刷水在色彩上。

## 渲色法應用在其他題材的表現上

### 渲染後加線條

製造線條和渲染的其他方法是先賦予輕快的水彩然後加線條。產生質感的兩種方式：一是以濕中濕水彩效果作為畫底以產生輕快的背景，一是以墨線提供明確的細部處理。

上彩之後，以輕鬆而又隨機的方式稀釋水彩。讓作品全乾：這是很重要的步驟。

在乾的水彩作品上展現鋼筆線條的功能。在畫上線條的過程中，努力觀察它所浮現的潛在效果——已著色的背景能變成很多不同的物象。

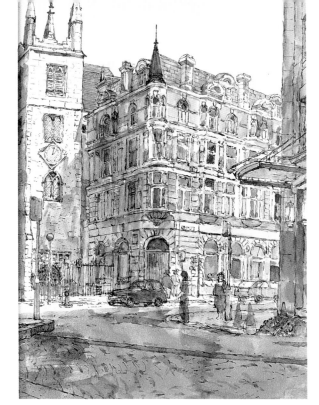

左圖
**褐色建築** · Malcom Jackson 作品
（褐色線條和渲染）
這幅畫裡，畫家已經用深褐色(sepia)的
線條和渲染的溼線條表現細膩的建築物
正面細節，而且此種濕畫法也傳達了一
種不同格調的畫法。這種溼畫法在陰影
區域最能表現它的特殊效果。

小山的速寫現在已完成。注意前景
質感的細節，那是得自乾的色鉛筆
所留下的痕跡。

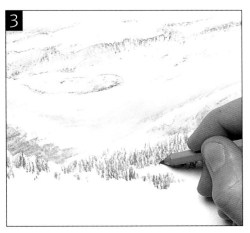

用深赭色(Burnt Umber)的色鉛筆，畫前景，
再用四號水彩筆加水。

透過介紹前景的質感和細節，完成這幅畫的
研究。

右圖
**停泊** · Michael Warr作品
（色鉛筆和水彩渲染）
此一研究利用靛青色(Indigo)的
非水溶性色鉛筆，結合深藍色
與深褐色顏料稀釋混合而成。
注意色筆的功能如何應用在海
面和遠處的山——它同時也用
於畫海鷗並將其特性延伸到天
空的表現技法上。

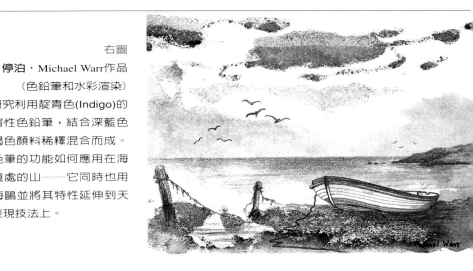

# 技法 9 • 鋼筆和色筆的渲色法

## 強化色彩(Intensifying Colors)

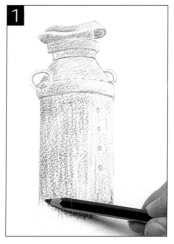

在冷壓或粗面水彩紙上,可以反映出所描繪物象的質感。開始時用黃褐色、深褐色和深赭色的水溶性色鉛筆。

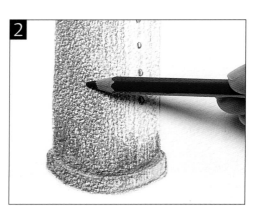

繼續用這些色彩描繪,要確實把握所有筆觸均隨著物象的形體畫出來。須注意在主要物體上的筆觸是垂直的筆觸。

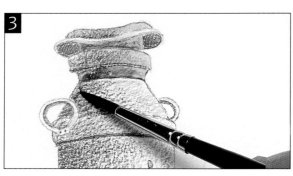

以六號水彩筆沾乾淨的水,擦拭掉色料過多的地方,同時畫好這個牛奶攪拌器,使上面的色彩混合成光滑的褐色。

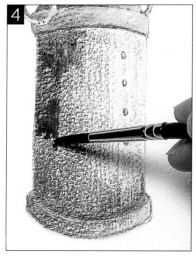

用同樣的筆和水,在牛奶攪拌器這個主體上以原來的色鉛筆相同的筆觸方向繼續畫完。

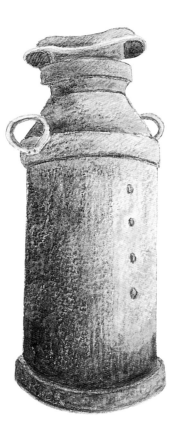

把筆洗乾淨後繼續加水,直到素描完成為止。渲染的色彩比它們原來乾燥狀態下的色彩更為濃密。

左圖

**人物背影**・Richard Bolton 作品
(深褐色墨水加渲染)
結合深褐色鋼筆水和稀釋的深褐色墨水之渲染,創出線條與渲染結合的好範例。運用相同的媒材和相同的顏料完成色調統一的圖畫。

## 墨水底稿加染水彩

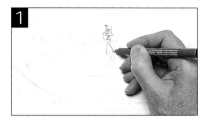

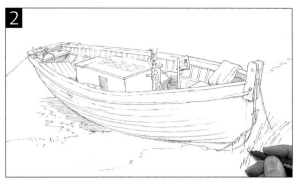

在熱壓的光面水彩紙上，以3B鉛筆淡淡地畫出底稿，再以畫家專用的自來水筆在鉛筆線上描繪。

完成墨水素描稿，待乾後，以軟橡皮擦小心地將尚留在紙面上的鉛筆線擦掉。

以六號圓尖水彩筆沾中間調的灰色( Payne's Gray )，渲染於遊船的四周。然後轉換為使用六號油畫筆在前景中，以深灰色調作出質感效果。

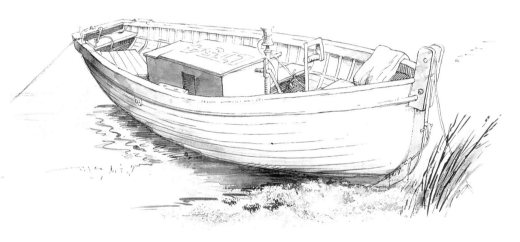

用軟水彩筆和深淺不同的灰色完成那條遊船的「線條加渲染」的試探。前景的點刻質感再以硬挺的油畫筆增強其效果。

## 水溶性蠟筆的混色法

用水溶性蠟筆在粗面水彩紙上畫百合花。用深紅色和黃色畫花瓣，然後以深淺不同的橄欖綠色畫花幹和葉子。最後再視實際需要做適度的加強。

以四號圓筆沾水畫在花瓣上。在深紅色上加入些許黃色，但要在適當的地方儘量保留一些白色的紙底。加水的時候要注意控制色彩的濃淡。

把筆洗乾淨，沾取乾淨的水，畫在花幹和葉子上。要確實注意勿加太多水，只要足以使原有色料顯得活潑即可。

當蠟筆顏料乾了之後，讓殘留的色料留在紙上，有效地創造出破筆觸與光滑筆觸的對照效果。水彩紙的粗糙表面也增強了這幅畫的質感效果。

# 彩畫媒材

　　任何類型的顏料都適用於描繪畫作中的質感：描寫質感的方法是否運用得宜，足以決定繪畫作品成功與否。在本書中，我們探討透明水彩、不透明水彩、壓克力顏料和油彩。假如能將其中幾種混用、製作出令人驚喜的奇妙效果，也可以偶而為之。

　　起初你並不需要用到本書中所提及的每一種媒材。或許，先嘗試使用一種，探究該媒材的種種可能性，然後再換另一種媒材。各類媒材都具有它獨特的性能可應用於質感的表現，同時也會有它的限制，而你得自行探索各種媒材的性能及質感。

透明水彩顏料

盤裝的塊狀
水彩顏料

不透明
水彩顏料

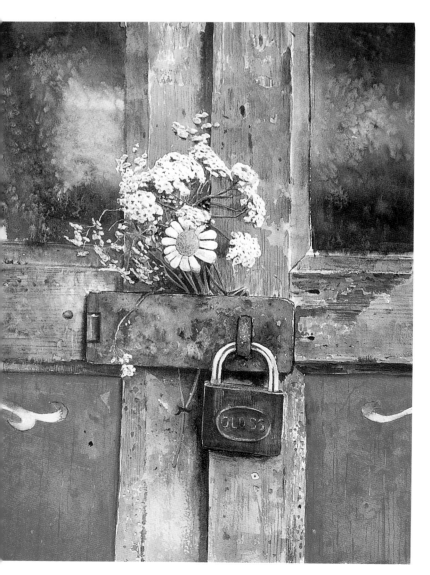

**左圖**

**外出・Richard Bolton 作品**
（畫在紙上的水彩畫）
顆粒狀質感在這幅迷人的水彩畫裡運用得極為出色，其技法表現功力好在三個地方——生鏽的鐵塊、木質門框上的苔癬以及畫面上部的藍色區域。

適合畫水彩
的畫筆

但是無論你選擇哪一類顏料，都要考量兩個基本要素：
如何充分掌握質感的天然的質感特徵以及如何應用顏料、畫
筆和其他繪畫工具去傳達質感的效果。這兩種要素經常相輔
相成地交互運作著。演練本書所提供的練習：它們提供你描
繪質感的奇妙要領，因此當你已建立信心並具有充分的技術
水準時，你就可以開始發展自己的觀念和方法。

**罐裝壓克力顏料**

**適用於畫油彩
和壓克力顏料
的硬毫筆**

**壓克力顏料**

**油畫顏料**

右圖
**誘人的水果・Brian Gorst 作品**
（書在畫布上的油畫 ）
為了達到描繪草莓果皮上閃耀的
亮麗效果，畫家湊和濕油彩和畫
筆筆尖的交互運作，充分展現亮
麗色彩的視覺感受。

# 技法 10 • 調色法 (Blending)

## 材料

* 帆布版
* 重度冷壓白水彩紙
* 油彩和水彩畫筆
* 油畫顏料
* 不透明水彩顏料。
* 2B鉛筆
* 阿拉伯膠

調色是一種經常用到的技法。它對明暗處理和光線的描繪特別有用，因此，自然美與人工美兩者均能透過調色法表現出來。調色也是描寫光滑質感的好方法，它常常與亮光結合（參閱66-67頁）。

調配稀釋的水彩顏料是相當容易的事，但是油彩、壓克力顏料和不透明水彩顏料需要較多的筆上功夫。無論是什麼媒材，調色的最大挑戰就是容易調色過度，極易產生混濁、骯髒的色彩。為了避免犯此錯誤，要確實注意：不要一次調太多顏色。

不透明水彩顏料
和水彩筆

## 調配油畫顏料

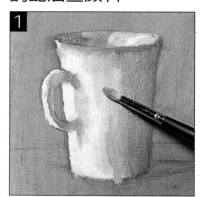

用四號的硬毫圓筆和未經稀釋的厚重油彩，在具有中間色調的底材上畫一個有柄的大杯子。

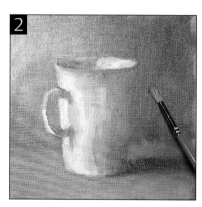

用暗調子的綠色油彩和大小適中的圓形硬筆畫背景。保持單純簡明，只需要畫底色，不用畫細節。

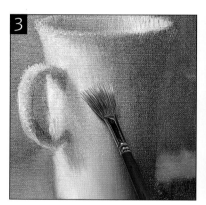

用調色法或扇形筆在馬口杯上混色，運用長筆觸使它顯得光滑。此法可創造出瓷器表面的光滑質感。

# 用調色法畫其他題材

## 調配水彩顏料

練習調配水彩顏料的好方法就是描繪天空。採用濕中濕的方法，只讓顏料混在一起即可。重要的是練習掌握天空色彩的單純性。

運用淺色的水性顏料，以天藍色、深藍色、橘紅色和鎘黃等色畫水平長條筆觸，讓顏料在濕中濕的情況下混合色彩。當顏料仍濕時，用鎘黃畫上太陽的形狀。

當顏料乾了以後，調好一些深藍和紅色用來畫背景，然後用小塊的天然海綿吸乾水分。

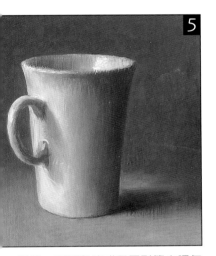

**4**

將較亮和較暗的色彩，同時以中號的圓頭硬筆厚厚地塗上顏料以畫出亮面，營造出對比色調。別擔心畫過邊線。

**5**

最後，用調色法或用扇形筆去調勻同時也調背景的顏色。若有需要，也可用同樣方法把杯子的邊畫清楚。

## 調配不透明水彩顏料的方法

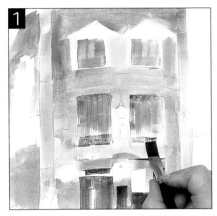

**1**

用2B鉛筆，淡淡地畫出主題的速寫稿。用十二號軟扁筆調顏料塗滿該著顏色的區域，只留下部分空白準備畫牆上明亮的燈。

**3**

將暖色和冷色塗在畫面上相鄰近的位置，接著用硬挺的畫筆或手指頭調合。暖色和冷色同時呈現於同一畫面，是畫夜間景物的理想作法。

在較厚重的不透明水彩顏料中加入阿拉伯膠，使顏料具有流動性且有光澤。用四號硬毫筆沾顏料遮蓋底下的顏色並設法畫出質感。最後用白色畫出光源。

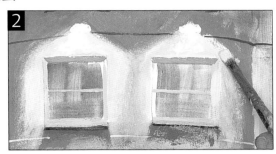

**2**

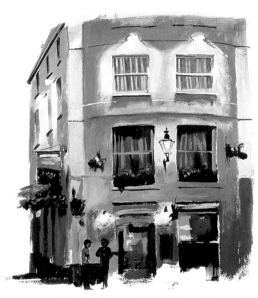

完成這幅畫裡的窗戶、門和燈飾的細節。不透明水彩顏料之所以易於調配，原因是因為它是膠乳狀而且是不透明的。不透明顏料是描繪牆上燈飾周圍的光線的理想媒材。

---

**3**

用大塊海綿混合較厚重的深藍色和紅色來畫樹木和前景，接著用小尖筆畫樹幹和樹枝。這樣才能使前景與背景的天空形成對比。

前頁右上圖
**無法保險的包裹**・Barbara Dixon Drewa 作品
（畫在油畫布上的油畫）
這幅畫用了很多時間調配油彩描繪光滑的質感。包裝紙和黏貼在包裹上的膠帶是調配微妙色彩的良好範例。

右圖
**期待**・ Lydia Martin 作品
（畫在板上的油畫）
這些裝飾品的色調範圍從暗的色彩到亮光的呈現，每個顏色都要小心調配。這些顏色包括紅色裡帶有黃色、淡粉紅色、藍色裡有藍色、綠色裡有黃色。此外，畫家也把盒子的顏色調得很好。

# 技法 11 • 產生顆粒狀色彩效果的渲染法(Granlating Washes)

## 材 料
＊冷壓水彩紙
＊水彩筆
＊水彩顏料

雖然顆粒狀色彩的渲染是透明水彩畫裡的特殊效果，但是經過稀釋的不透明水彩與壓克力顏料也可以取得此種效果。當色料在有紋理的水彩紙上分離出來時，顆粒狀就此產生了。較重的色料沉積在紙面上紋理的凹處，亮面則是紋理突出的地方。此種水彩紙張與水彩顏料交互作用所產生的效果，在表現質感的應用上十分方便。

## 在描繪粗糙的皮膚時應用顆粒色彩效果渲染法

在粗糙而又有紋理的水彩紙上淡淡的畫出人像的輪廓，接著加水調合土黃色和橘紅色，然後用六號圓貂毛筆開始著色。要記得留一些亮光的部位，等著畫面乾了再 接下一步驟。

運用橘紅色渲染出蒼老粗糙的暖調皮膚。讓色料沉積在紙上。

### 混色後的沉積色彩顆粒

 深藍和橘紅
 深藍和淡鎘黃

 深藍和土黃
 深藍和淡紅

 深藍和天藍
 淺黑加土黃

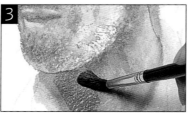

當橘紅色仍附在紙面突出的紋理上時，用天藍色加出鬍子和頸部的陰影。

混合普魯士藍、橘紅和深赭色畫面部，赭色和天藍調好後畫帽子，深藍色調配土黃色畫夾克。顆粒狀色彩呈現老化的皮膚和未刮鬍子的臉皮質感。

## 運用顆粒狀渲染效果畫其它題材

### 牆

在這裡頭，不透明水彩有助於牆面質感的銓釋。以牆面為背景，畫上這扇窗子並加上一些細節的描繪。

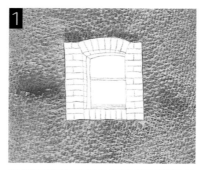
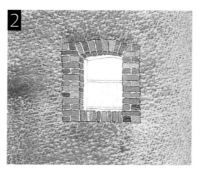
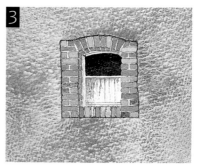

用深藍色和深褐色調配色彩渲染於窗子的四周，這兩個顏色混合後產生顆粒狀色彩而創出牆面的質感。

以褐色、橘紅色和深藍色調配後，在窗框畫出磚塊。

用灰色畫出窗子下半部的窗簾，再用暗調子畫窗戶上半部。

## 冬天的樹木

**1**

以較多的水調合天藍和深藍色，用八號水彩筆畫上部的天空。接著畫深褐色於天空的下方，等乾。

**2**

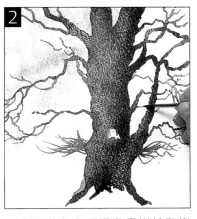

混合深藍色和深褐色畫樹幹和樹枝。假如這兩個顏色產生的顆粒效果沒有被刷得過度，那麼，它們可以產生和樹皮一般的質感。接著用二號圓尖筆畫較小的樹枝。

**3**

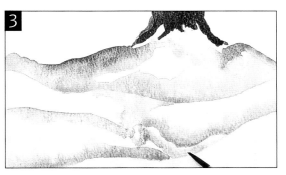

在畫面上積雪的區域刷水，然後調配深藍色和橘紅色畫雪的陰影。顏色在濕中濕的情況下凝結產生顆粒。

**4**

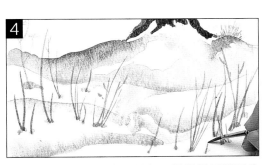

彈性的調配深藍色與深褐色，然後用二號圓尖筆在前景畫一些植物。要注意冷暖色的適度平衡。

這幅畫中的渲染所產生的色料顆粒效果甚佳，樹皮和雪地的結晶質感因此獲得絕佳的效果。

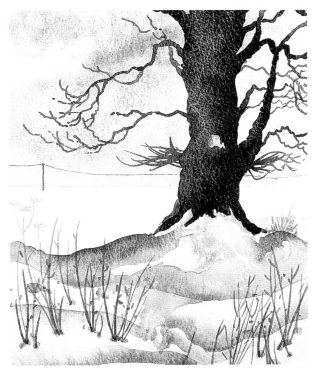

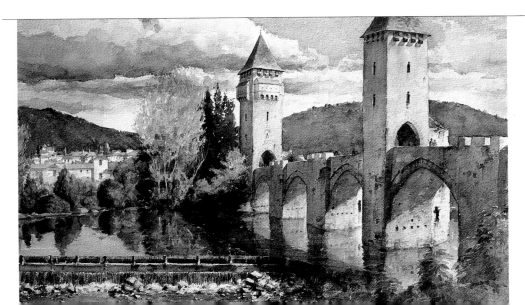

左圖

**Pont Valentre II**· Jack Lestrade 作品
（在紙上畫水彩）
注意看那座用花崗石蓋成的橋樑的影子以及畫面上的橋塔：色粒的運用有助於這幅畫的石塊質感表現，此一效果的妙用確實令人歎服！

# 技法 12 • 濕中濕畫法(Wetinto Wet)

## 材料

* 冷壓水彩紙
* 水彩筆
* 水彩顏料
* 白色不透明水彩顏料
* 水溶性色鉛筆
* 印度墨水
* 砂紙

將濕的顏料畫在濕的顏料上，這個畫法可以取得許多特殊效果和質感。它所產生的變化很多，往往隨所選擇的媒材而異：例如，濕中濕水彩畫看起來與油畫的濕中濕完全不同。複合媒材藝術就是藉由材料本身的特性表現在技法中，它提供你試驗的機會。因此，你將透過此一實驗發現許多不同質感。

## 複合媒材的濕中濕畫法

用深藍色和深褐色透明水彩顏料畫天空。然後用鎘黃混合深藍色畫前景。

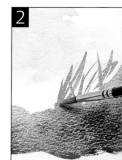

用三號小圓尖筆調好濕顏料快速畫出花莖。

以濕中濕畫法，將透明水彩和不透明水彩滴在紙面上。

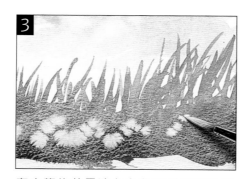

在末乾的前景滴上白色不透明水彩顏料。讓它們略微擴散。

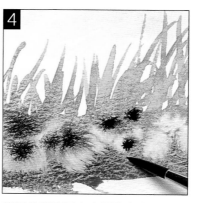

滴黑色印度墨水在濕的白色不透明水彩上。墨水在前景擴散而產生質感。然後等著紙張乾了以後，再接續下一步驟。

用細筆再加強花莖，然後用明亮的鎘紅色點出罌粟花。這是提供前景細節的一種簡易方法。

## 運用濕中濕畫法畫其他題材

### 木頭柱子

有趣的濕中濕效果可以應用濕的不透明水彩顏料滴在透明水彩上取得。當不透明水彩遇到濕的透明水彩時，它會輕微地擴散，於是產生透明水彩和不透明水彩有趣的對比效果。

用透明水彩畫木頭柱子。深藍色混合深褐色將會產生色粒而形成美好的質感。

當木柱尚未乾時，加深灰色顏料於柱子的左側，並滴一些白色的濕點，濕點擴散就產生苔癬般的形狀。

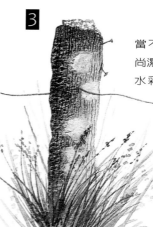

當不透明水彩顏料尚濕的時候 滴黃色水彩在苔癬上。它會輕微擴散產生質感。等顏色乾了後加上細節：鐵絲、鐵釘以及木紋。

最後，以深灰色畫罌粟花的花心。濕中濕的混色法是風景畫裡創造質感的最佳方法之一。觀賞者的注意力往往會被此區域的渲染趣味所吸引，然後才將注意力轉入其他區域。

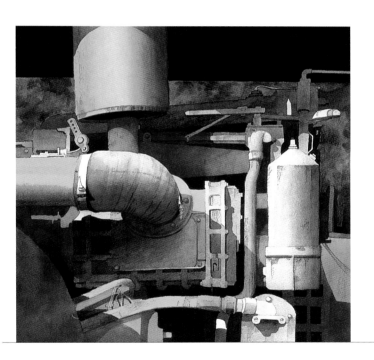

## 清水回滲效果的應用

快筆畫出天空，天空下方塗上由深藍色與深褐色調合的顏色。當顏料尚未乾時，將乾淨水滴加在天空區域。這種方法將使得水分向四周尚未全乾的區域滲開。

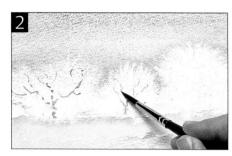

當顏料全乾後，用三號細筆調深藍色和深褐色顏料，在清水滲開的區域畫出樹幹和樹枝。

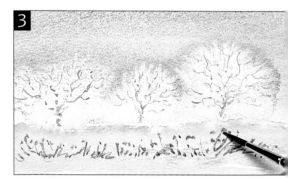

用三號小圓尖筆在前景加一些植物。那些滲開的邊緣則產生奇妙的擴散質感。

上圖

**工作夥伴**

Dana Brown 作品

（畫在紙上的水彩畫）

這幅刻畫細膩的工業題材是運用濕中濕的技法完成的。此技法可在紙上呈現畫者想表現的氣氛，而且不留筆觸痕跡地創作出光滑的表面。

右圖

**寒冷有霧的早晨**

Michael Warr 作品

（畫在紙上的水彩）

霧區和前景均以濕中濕技法完成。這些區域都以渾厚有力的筆勢且無瑣碎細節的方式呈現形體。技法上的靈活應用使得整個畫面色調、筆趣均頗為和諧一致。

## 技法 13 • 乾筆法(Dry Brush)

### 材料

* 水彩紙
* 水彩筆
* HB鉛筆
* 透明水彩顏料
* 兩罐乾淨的水：
  一罐供調色和稀釋
  顏料用，另一罐則
  供潤滑畫筆用

這是表現粗糙或有斑點的質感的最佳技法。有個重要的技術要項必須牢記在心裡—顏料一定要稀釋，不可太乾。確定沒有太多顏料在筆上，否則你會發現水彩紙上的凹陷處充滿顏料。顏料應該以筆觸著色於紙上，如此才能使顏料附著在紙面上凸出的處理上。

### 磚塊的描繪

**1**

用淡淡的鉛筆線畫磚塊的輪廓，然後使用中號水彩筆渲染磚塊，等磚塊的顏色乾了再接下一步驟。

如何適切地用筆沾取顏料，這個功夫是乾筆法的重要課題。用一張多餘的水彩紙去塗抹掉筆上過多的水。吸水性好的紙巾可以吸掉過多的顏料。

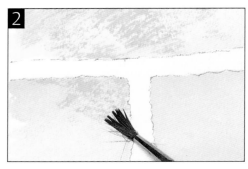

**2**

用硬毫水彩筆沾上褐色顏料。輕柔地著色於紙上。然後等顏色全乾。

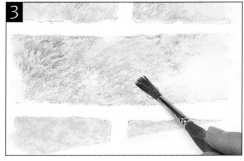

**3**

當主要的顏色全乾後，再調橘紅色和深褐色。此時顏料要乾但又不能太乾。假如顏料不乾，濕的顏料將被帶上來。

## 應用乾筆法畫其他題材

### 苔

乾筆技法也適用於各種植物的質感描繪。畫這個苔癬的小芽胞的質感最適合應用這種方法去描繪。

**1**

用褐色渲染苔癬的基本形狀。當它乾的時候在底邊潤以橄欖綠色，然後等它乾。

**2**

調合灰色和鎘黃色後用乾筆加在渲染的底色上，直到達成所要的效果為止。

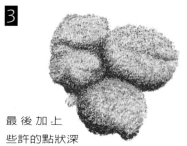

**3**

最後加上些許的點狀深褐色顏料在苔癬上，如此可以增加苔癬外觀的原有特徵。

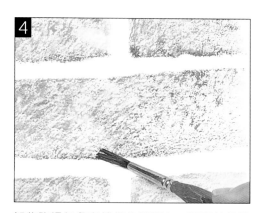

加些許橘紅色在燒焦的磚塊上，確實地使筆毫開岔。此一混色要領可以應用在每塊磚頭的描繪上。

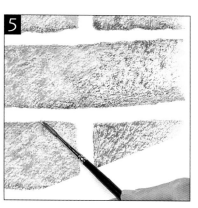

用小筆沾深褐色塗於磚塊邊緣，使形狀更明晰。

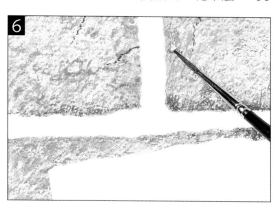

在適當的機會，再創作出來的紋理上加入細節的描繪，例如磚頭小洞、凸出點和裂縫等。這些都要用圓尖筆沾上稀釋好的暗調色料，塗繪於磚頭上。

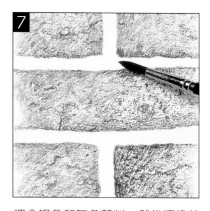

調合褐色和灰色顏料，然後渲染於磚頭間的接縫。

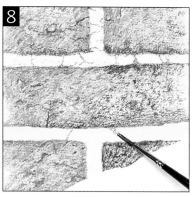

以乾筆法加灰色顏料於接縫處，然後略加小細縫完成最後的刻畫工作，這件作品至此完成。

下圖
**早冬・Lydia Martin 作品**
（畫在小畫板上的油畫）
這幅畫中，乾筆法被應用在前景乾草堆的明暗對比。一捆捆的稻草的易碎質感描繪得十分生動。

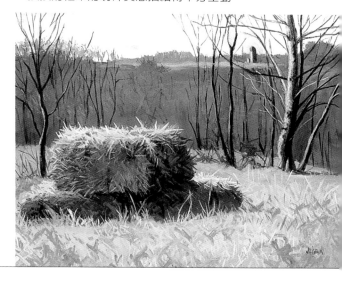

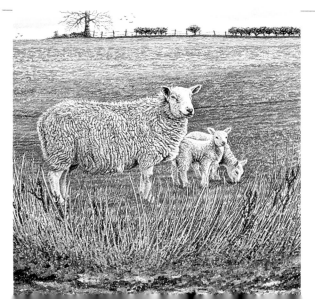

左圖
**家庭・Michael Warr 作品**
（乾筆水彩技法畫在紙上）
除了天空之外，這幅畫的其他部分全都以乾筆法描繪。早春的脆弱可從植物得到見證。而技法之應用，則以描繪母羊與小羊身上的羊毛部份，表現得最為完美。

## 生鏽的馬蹄

從馬蹄的細膩刻畫可以看出乾筆法的各個表現階段，全都已表現在上面。右側上端描繪得最完整，其他部分，自左至右可以看出從第一層、第二層、第三層直到第四層的變化過程。

## 技法 14 • 漸淡畫法(Scumbling)

### 材料

* 重磅水彩紙
* 硬毫筆
* 水彩筆
* 中號裝飾者專用筆
* 壓克力顏料
* 不透明水彩顏料

「漸淡畫法」(Scumbling)是任何一種媒材都可應用的技法。意思就是在畫面上的一塊乾燥區域朝不同方向塗上色彩。它並不是要將那區域很快蓋掉，而是隨時都要注意筆尖所沾的顏料，並要依序加重。

### 用壓克力顏料表現漸淡技法

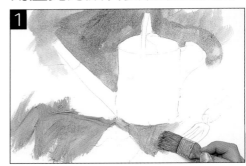

加水調稀壓克力顏料，然後用中號裝璜用的刷子運用漸淡技法在澆水桶、花盆小鏟子周圍畫些背景。然後等它乾。

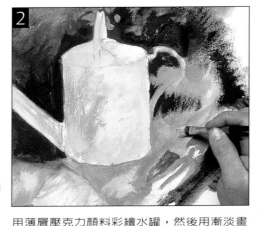

用薄層壓克力顏料彩繪水罐，然後用漸淡畫法在背景畫上更多的顏色，接著用八號硬毫扁筆沾暗色塗在亮色上，然後等它乾。接著用較乾的色彩畫更多層的漸淡效果—包括使用亮的紅褐色畫在水罐上。

在背景上描繪葉子，用三號硬毫筆塗上較厚的顏料。

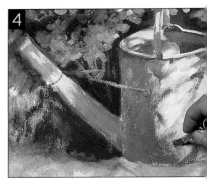

用漸淡的方法在水罐上塗較深的紅褐色，於是產生一種近似生鏽的有趣質感效果。

明亮而又有質感的特性可以運用此法達成效果

---

## 運用漸淡畫法畫其他題材

### 潤澤的李子

許多水果都有表皮上的「潤澤」——朦朧的外表，類似分辨不清的某種光澤，若要描繪得生動，就必須不讓筆觸突顯，使用壓克力顏料和油彩是最佳的解決方法。

畫好李子的外形 然後用橘紅色、土黃色、藍色及紫色壓克力顏料調色後，將李子上色，背景則塗上灰與白的混合色。

第一層顏色乾後 再以更多的同一顏色加在李子上，透過層次的變化使李子顯得更結實，背景的白色也要再多加些，然後放著等它乾。

藍色混合白色後，以漸淡技法塗在李子上端表皮，使它產生「潤澤」效果，最後用紙巾去除多餘的色彩。

## 用不透明水彩畫出漸淡效果

花盆與耙子四周用漸淡技法塗上較暗調的色彩，使它們從背景中突顯出來，然後加一些細節，完成這幅畫。

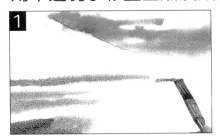

運用中號水彩筆輕鬆地在染濕的水彩紙上畫山和湖。然後調配較重的不透明水彩顏料畫天空。

當紙張仍然未乾的時候，用很厚的不透明水彩畫山：此時，濕中濕的效果促成色彩的混合。顏色雖然深，但它會逐漸變淡。畫面右邊留有一塊空白以備畫低飛的雲朵，畫前景時用深色和大筆，同時要注意使這區域的暗色調與未加顏色的光亮的區域產生對比。畫遠處的湖面可採用濕中濕技法。

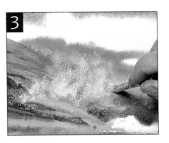

當顏料乾了後，用硬毫筆沾適度的顏料以漸淡技法畫低空飄游的雲。

在這幅畫裡，漸淡畫法已經提供不同質感的對比效果：遠山的色彩厚重而又結實，與那用漸淡色彩所畫的輕飄雲氣，產生平衡作用。

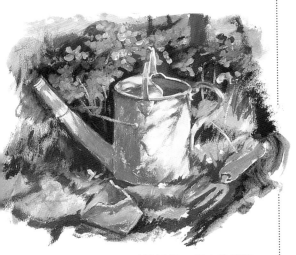

這幅外觀粗糙，多方向筆觸及連續層次的顏料充分掌握所描繪對象的漸淡質感。

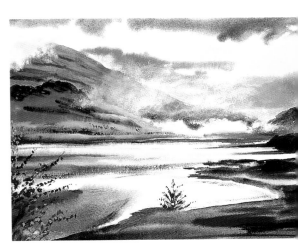

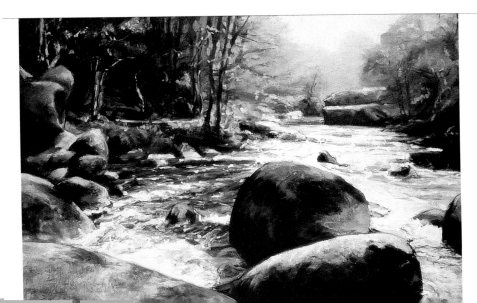

右圖
Bear Huelgoat 的風景・Bob Brandt 作品
（畫布上的油畫）
前景的岩石採漸淡的技法著色，岩石上長滿青苔和苔癬，正好與堅硬的石塊質感形成對比。

## 技法 15 • 刮修法(Sgraffito)

### 材料

* 塗上石膏底的畫板
* 厚磅水彩紙
* 水彩筆
* 中號裝潢業者用刷
* 壓克力顏料
* 美工刀
* 天然海綿

在顏料或畫面上刮線的方法，就是所謂的刮修法(Sgraffito)。有許多工具可以用來達成這個目的，包括畫筆的筆桿、美工刀、剃刀刀片等等。有時候，刮第一層顏料是為了顯露出底下那一層的顏色，但在其他必要的情形下，可以視實際需要在畫面刮出所要的效果。質感的呈現，全看你如何應用此技法。

### 在塗有石膏底的畫版上彩繪壓克力顏料後所做的刮修練習

在表層已塗好石膏底的畫板上畫鬆散的繩索，繩頭已磨損，然後著上深赭色壓克力顏料。用海綿著顏料於繩索的背景上。此一效果最少需要兩層顏料去達成。

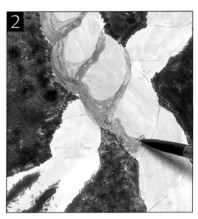

用小尖筆塗繪繩索的細節。此一階段的顏料需要適度的稀釋

用調色刀刮除濕水彩顏料的造形方法

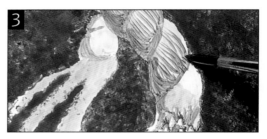

繼續添加細節，用顏料描繪繩索的每個環結與紋理，要切記所用的筆要有尖頭。銳利的線條可以使繩索的編織結構顯得更生動。畫好後等它乾。

用銳利的美工刀刮修繩索右側，使底下的白色石膏顯露出來。這樣就可以把繩索的細膩效果表現出來。

### 運用刮修法畫其他題材

#### 魚

刮修技法用在任何媒材都好，水彩顏料也不例外。這兒，畫刀被用來捕捉質感，它只用了兩個顏色畫魚。

**1**

用2B鉛筆畫出魚的形廓。較亮的地方表示魚眼睛、嘴和鰭。用四號圓尖筆調深藍色和深褐色畫魚的上邊。

**2**

等顏色乾後數秒鐘，用調色刀刮掉數道細長顏料。然後將第一次的渲染色彩稀釋後塗魚體下部，等數秒鐘讓它乾，再刮出細紋，然後用深褐色畫魚鰓和魚眼睛。

**3**
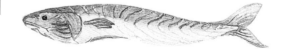

使用第一個步驟的調色要領畫魚鰭並刮出細紋，然後混入較多的深褐色畫魚的尾部，魚眼睛的顏色則要畫得更暗些。

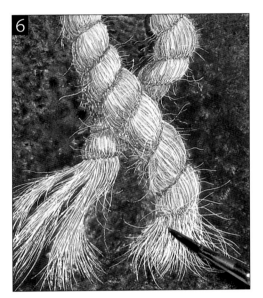

用美工刀刮出較長的筆觸以及繩索末端磨損的部分。

完成此刮修顏料畫法，再於繩索暗面加些白色和土黃色的混色。刮修法畫出的線條，極生動地刻畫出瓊麻纖維編成的繩索，這種效果是畫筆所難以辦到的。

## 紙上壓克力畫的刮修

用裝潢用的刷子沾暗色壓克力顏料彩繪罐木樹籬的陰暗角落。畫面的黑暗在這兒很重要，因為可以襯托出蜘蛛網。顏色塗好後，等它完全乾，再接下一步驟。

用尖銳的美工刀刮出蜘蛛網的形狀（刀片必須是新的）。要參考蜘蛛網的速寫稿，因為它有助於你掌握蜘蛛網的形狀。

隨手準備這樣的速寫稿是個好主意，因為剛開始練習刻修法時，它是非常有用的輔助材料。

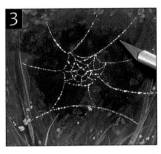

繼續刮修，但要注意它的外圍要附著在植物上。注意如何在紙上製造出彷彿結露於蜘蛛網上的閃爍光點，使蜘蛛網更富生命力。

完成蜘蛛網，然後用三號圓尖筆沾粉紅色壓克力顏料在前景畫花。刮修法的運用傳達了此畫的細緻與活力。

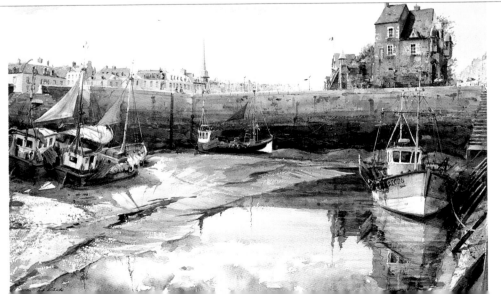

右圖
Attente A Maree Basse 風景畫
Jack Lestrade 作品
（畫在紙上的水彩畫）
在這幅畫中，畫家用尖銳的刀片刮出最亮的小地方，顯出紙底的白色，這些白點充分捕捉住潮濕沙地上反射的光點。

## 技法 16 • 質感的細部處理

### 材料

* 冷壓水彩紙
* 水彩筆
* 2B鉛筆
* 透明水彩顏料
* 不透明水彩顏料

細節的著色方法和質感表現需要不斷的練習。因為當你處理小範圍的畫面時，精確地掌握所要描繪的對象是很重要的。最好的方法是慢慢畫。要用小筆，而且要多費點時間調色。

仔細的觀察也很重要。觀察的時間越長，紙上用筆作畫的精密度就越高。注意觀察有質感的題材，同時將觀察所得紀錄在速寫簿上，以備來日不時之需。

### 以透明水彩畫細節

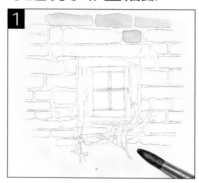

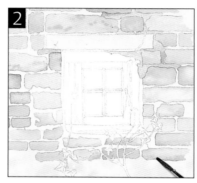

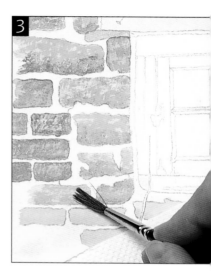

先畫窗子的形廓，然後用2B鉛筆勾繪周圍的石塊。加水調配褐色和深褐色透明水彩，淡淡地塗繪在石塊區域，但窗子不著色，等畫面乾了，再接下一步驟。

調配較強的褐色、深褐色和灰色，接著用小水彩筆分別彩繪每個石塊。磚塊是用橘紅色和褐色調配的。繼續著色，直到所有石塊完全畫好為止。然後等它乾。

以上一步驟的調色要領繼續畫，但色彩要略微加強，然後以乾筆畫每一石塊（請參閱54-55頁）。處理過程中，手部緊貼在圖畫紙的地方應該墊著紙張，以便保持畫面乾淨。

## 運用質感細部處理法畫其他題材

### 葉子

這個簡單的題材很適合做質感研究。葉子的色彩交互滲透，用濕中濕技法讓它們自然地擴散。畫尖銳的細節，如葉脈和黴的斑點，乾中加濕，簡明扼要地掌控色彩。

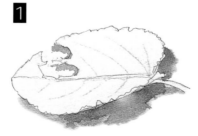

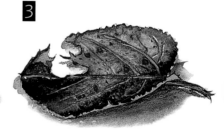

使用五號圓尖筆沾上普魯士藍和綠色調出來的顏色畫影子，襯托出葉子的形廓。

調配綠色和鎘紅色，用渲染的方法加在葉子上。當顏色未乾時，加上土黃色和普魯士藍。然後等顏色乾了再進行下一步驟。

用綠色、橘紅和土黃調好後加葉脈和葉柄，然後用深褐色點出黴點和葉子的邊緣。

## 用不透明水彩處理細節

**1** 用2B鉛筆畫綿羊和小綿羊的素描稿，然後用小筆沾深赭色不透明水彩畫出整隻羊的形狀。

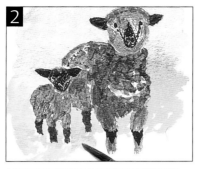

**2** 用灰色顏料描繪臉部和腿部細節。等乾了後再用較大的畫筆調配淺藍和深褐色，再渲染背景和天空，接著用黃綠色畫地面。

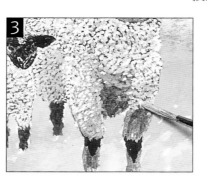

**3** 用乾筆點畫綿羊身上的毛。然後用較淡的白色和褐色畫較亮的部分，然後以淺色畫陰暗處。使底下的暗褐色隱約看得見。

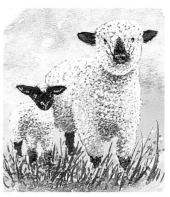

用灰色為臉部作修飾的筆觸。讓底下的暗色在羊毛上產生「線條」──這就是綿羊天生的面貌細節和質感。

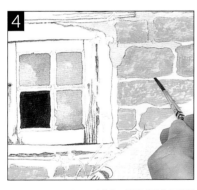

**4** 畫窗子的細節，然後調配深淺不同的灰色，用二號圓尖筆畫石塊間的接縫。注意有塊窗玻璃不見了的地方要畫出暗色來。

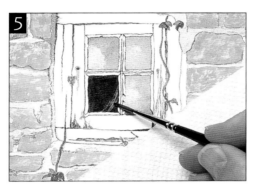

**5** 加象牙白色在橄欖綠裡，然後在窗子的破洞畫白色蜘蛛網。

這幅完成圖運用許多技法顯現整體的細節。

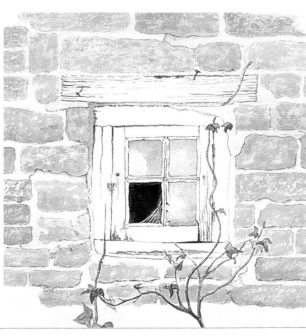

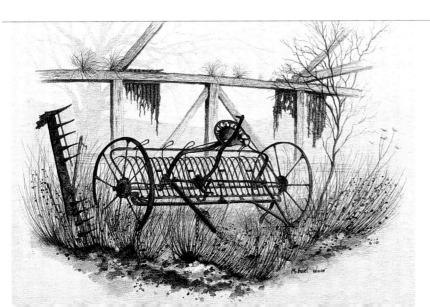

左圖

**被遺忘的角落・Michael Warr 作品**
（畫在畫布上的油畫）
廢棄的農具可以充當小型的素描題材。建築物生鏽的部分依然保留在那兒。腐蝕而又佈滿皺摺的錫製屋頂及長滿刺的前景草地，提供了豐富的小細節及質感。請注意這幅畫如何運用濕中濕技法創造更出色的背景效果。

## 技法 17 • 有色的底材

讓底色扮演繪畫作品的一部份，效果是蠻好的：留下底材顏色的一小部份，用來表現有趣的質感效果。

畫不透明水彩顏料和壓克力顏料時，可以買回有底色的紙或自行在水彩紙上厚厚地塗上一層壓克力顏料。用一英吋(2.5公分)的扁筆著色(如有必要，可留下筆觸增加質感)，然後等它乾，記得等乾的時間必須在兩小時以上。

用壓克力顏料或油彩塗在白色油彩表面是一件容易的事。例如透明媒材的水彩顏料可以畫在淺底色的表面上，但厚重色彩的底色就不適宜了。

### 在已經加顏料的背景上作畫

用白色水溶性鉛筆在暗色調的紙上畫出放在粗麻布上的一碗蛋。在暗色底紙的襯托下，白色線條顯得很清楚。

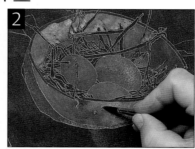

用四號圓尖筆稀釋白色壓克力顏料，開始在碗上著色。調合深藍色和些許的白色畫邊緣。加水調合深藍色和褐色畫蛋：底紙的顏色會透過來而使得蛋的顏色變淡。以深褐色畫生鏽的小洞。

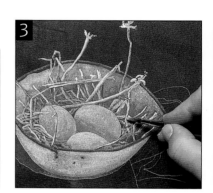

運用第二步驟的調色要領，繼續畫碗和碗裡面的蛋。用四號圓尖筆畫稻草。先加上白色和褐色調出來的顏色，然後再加深褐色和白色調出來的色彩。背景的顏色會透過來，因此會影響蛋和稻草的顏色。

## 用有色的底材畫其他題材

### 側面像

這幅畫所描繪的對象有相當暗的膚色。有色的底材對整幅畫的圖像掌控很有助益，其效果要比白色帆布版好得多。

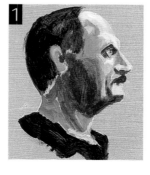

混合黑色和白色壓克力顏料後塗在白色的厚紙上。乾了以後，用3B鉛筆畫頭像，然後用紫色壓克力顏料調水後畫出頭髮，接著用肉色、鎘紅、紫色、深褐色和深赭色畫臉部。用翠綠色和普魯士藍調色後畫出襯衫。

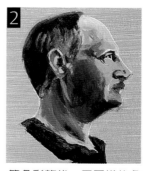

等色彩乾後，用同樣的色彩做出更多層次的調子，接著用白色加出亮光。等顏料乾了，再接續下一步驟。

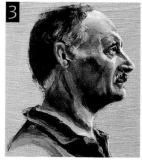

用八號硬毫筆，運用前一步驟中的相同色彩，以漸淡的處理方法描繪臉部，同時用手指頭塗抹，以便做出質感。最後加一些天藍色和白色調成的色彩，描在額頭與少部份的頭髮上。

## 在黑色背景上畫不透明水彩顏料

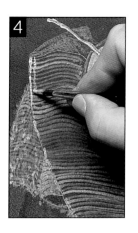

用四號圓尖筆調配褐色和白色先畫水平線條再畫垂直線條編織成粗麻布。稀釋顏料要做出色彩變化。要注意紙張的底色如何在粗麻布的編織紋理中產生空間。

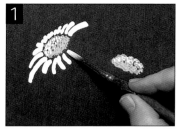

用三號圓水彩筆在黑糖紙上畫雛菊頭，用白色和土黃色畫花的中心，然後用白色不透明水彩顏料畫花瓣。

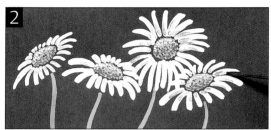

調配深藍色和鎘黃色畫花幹。用很稀的深藍色和深褐色加花瓣的陰影，這樣可以讓白色「滲透」上來。

完成編織工作，然後調配深褐色和深藍色，以及調配褐色和白色來處理粗麻布的明暗變化，最後加些稀鬆脫落的纖維線以及粗麻布的縫飾。

用深淺層次不同的綠色在花柄之間畫草。嘗試將深褐色加在花柄的綠色上使它產生變化。

隨機的潑灑一些綠色和黃色，以利傳達花草的生命和質感（參閱70-71頁）。

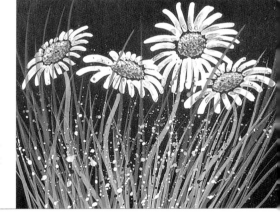

最後潑灑白色不透明水彩顏料突顯這幅畫以及賦予質感的活力。黑色背景的運用，使此畫產生戲劇化的意象。

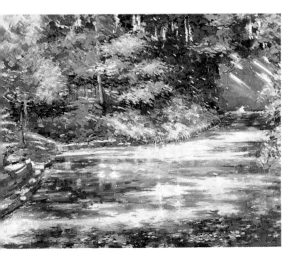

左圖

**Petra Cabot 的池塘和Catskill 的早晨**
Mary Anna Goetz 作品
（畫在畫布上的油畫）
這兩件作品都是運用所謂的grisalle的技法畫的——也就是應用色彩的稀釋呈顯畫面調子的一種方法。畫油畫必須運用松節油去稀釋油彩。稀釋顏料的好處是它具有透明感而且畫布底色可以透上來。反之，不透明的底色會減弱加在它上面的顏色。讓底色在畫面上適當的地方透上來，也可以產生一種畫面統一的感覺。

## 技法 18 • 畫刀著色法

你能用調色刀———同時也知道它可以當畫刀——當畫一幅壓克力畫或油畫時，它可以即時產生一種質感。它既快速又容易作出頗受歡迎的成果，而且這種方法完成的作品所傳達的質感，比細膩刻畫的質感顯得更自然。

你可以用調色刀刮除顏料或敷上顏料。例如嘗試在厚而未乾的油彩上刮出細節與質感，或在未乾的水彩上去除部分顏料以達到某種出色效果。

### 用畫刀畫油畫

用硬的六號扁筆稀釋油彩，開始打底色。用稀釋的油彩把各部位勾勒出來。如此可以提供作畫的藍圖。

畫刀是作出生動活潑質感的最佳方法

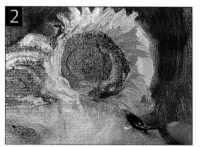

用小鏟子形狀的調色刀厚厚地敷上橘紅和褐色油彩，從花的中心畫出來。當畫刀拖曳過畫面時，畫作會因顏料平面出現紋理而產生質感。

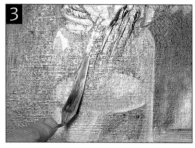

用較大的鏟刀在罐子和花幹上加出亮面。同時準備幾種大小不同的畫刀是很重要的，因為它們能幫助你畫出不同長度的筆觸。

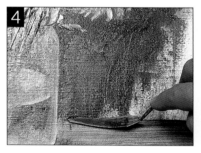

依然用較長的畫刀畫背景的顏色。為了作出畫面的統一效果，塗上厚顏料是必要的。

## 運用畫刀著色法畫其他題材

### 酒杯

使用畫刀畫出生動自然的寬筆觸。壓克力顏料的好處之一是它本身十分不透明，假如有畫得不妥的地方，加上一層顏料就能輕易地蓋掉它。

先畫酒杯的外形，然後用大的與小的鏟刀，沾取橘紅和灰色調配出來的顏色，描繪出杯中的酒。刮去多餘的顏料。

繼續作畫，用小畫刀加上更多的細節。逐漸作出色彩層次和反光。假如使用顏料太多或有不妥之處，別忘了那是可以刮除的。

用小畫刀的尖端作出細節，用畫刀邊緣畫出線條。然後用大畫刀畫白色壓克力顏料加邊線，使之與背景交互作用。

用三號貂毛筆和較薄的顏料畫出最
後的細節。以松節油稀釋顏料，使
它畫起來更流暢。

這件完成的作品，色彩活潑而且質感表現又
好。畫刀的運作速度也造成生動自然的美感。

## 刀畫法的轉換應用

用天藍、深藍和深褐色渲染
出輕鬆流暢的背景。然後放
置大約三十秒鐘。

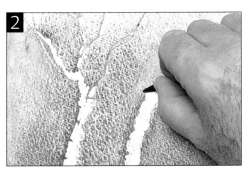

用小鏟形的調色刀葉向上刮除顏料，使形成
樹幹的形狀。運作畫刀時要略施力道，否則
此一技法的功能無法發揮。

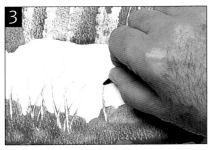

用渲染天空的同一色彩畫前景，然後
用調色刀的尖頭刮出前景的植物。

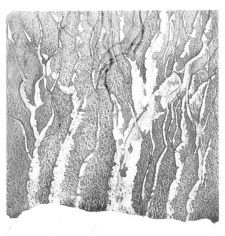

這件經由畫刀轉換應用而產生
的作品。它那富有趣味而又生
動自然的質感就是透過這麼簡
單的過程畫出來的。

左圖

**林稍** · Bob Brant 作品
（畫在小塊帆布上的油畫）
畫家藉由厚油彩和畫刀所畫出來的漩渦狀
活潑筆觸創作出樹林的質感和前景。這幅
畫充滿巨大的能量。

右圖

**遍地的罌粟花** · Bob Brandt 作品
（畫在畫布上的油畫）
畫家用畫刀和厚油彩創出質感。他
運用刀尖刮除顏料所產生的細線充
當罌粟花梗。

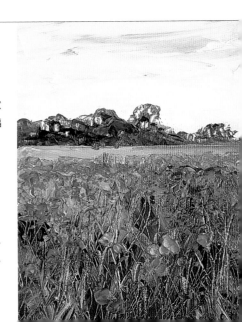

## 技法19 • 亮光處理法

**材料**

* 暗色帆布版
* 水彩紙
* 油彩筆
* 水彩筆
* 油彩顏料
* 不透明水彩顏料
* 2B鉛筆

你可以運用許多方法在作品中作出亮面。用不透明媒材，因為它可用亮色蓋掉下層的暗色，你可以隨時增加亮光。使用水彩，你必須運用不同的方法。半透明的顏料，妳就無法按照常態作法做出亮光。你要小心翼翼地保留圖畫紙的白色做出亮光效果，或在著色的最後階段去除顏料。你可以用保護塗料例如遮蓋液或蠟，就能製造出很有效的亮光。

### 一次完成的油畫技法(Alla prima)

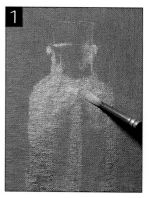

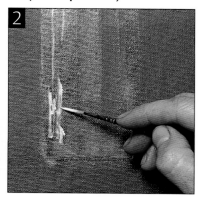

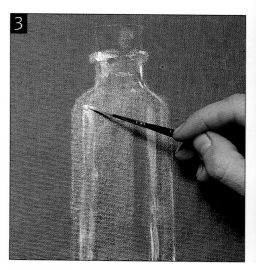

在暗色表面的底紙上塗上近似不透明的鈦白色油彩顏料，使瓶子的輪廓出現。讓部份暗色的底紙在各處出現。

用六號軟尖筆沾末稀釋過的鈦白色畫亮光。

繼續畫亮光，確實描繪出瓶頸的強光。顏料要充足。

## 用 亮 光 處 理 法 表 現 其 他 題 材

### 突顯亮光

有些時候可以應用突顯顏色的方法作出亮光，其效果比加上顏料好。水彩是嘗試這種作法的最佳媒材。

用亮色水彩渲染，渲染的範圍包含準備用來表現「突顯」效果的區域。

混合深褐色、淡紫色和普魯士藍。塗繪最暗的色彩，但此時要小心勿畫過「突顯」區。這種方法對明暗對比的色調應用極為重要。

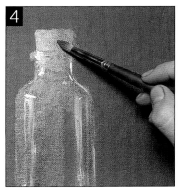

改用四號硬毫筆和較厚的顏料，最後加上軟木塞之後，完成這件作品。

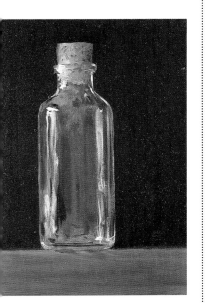

此種僅塗上薄層顏料的技法就是所謂的一次完成的油畫技法(alla prima)。此畫法所做出來的亮光，有一種奇特的純淨與澄澈之感。

## 用不透明水彩畫亮光

用2B鉛筆細心地畫蠟燭和燭臺於水彩紙上。

用八號硬毫筆調合土黃和深褐色不透明水彩，描繪燭臺的底色。

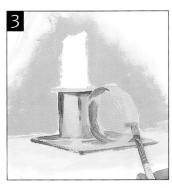

調土黃色和深赭色畫背景，留下紙張的白色以備畫蠟燭之用。加深赭色畫出燭臺，使形狀更為清晰明確。

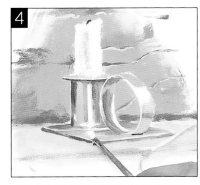

用深淺不同的三個灰色調畫蠟燭，然後畫燭蕊。最後用三號貂毛筆沾不透明白色顏料畫亮光。

亮光傳達黃銅的光滑和閃爍的光輝，強調它反射光線的特性。

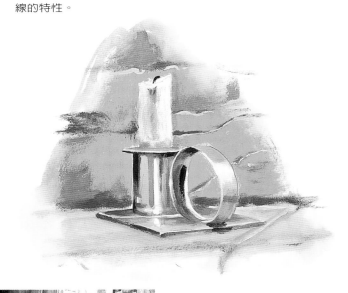

用10號扁筆沾滿乾淨的水，洗出地面的亮光以及女孩肩膀和頭髮上的亮光。最後用具吸水性的布料或紙巾吸乾水分。

左圖

**光線** · Lynne Yancha 作品（用水彩和壓克力顏料畫在紙上）

這是表現亮光的美好範例。亮麗的光線是因洗除水彩顏料所得到的效果。它投射在小男孩和帽子上，強化他們的所在之處正是這幅畫的主題效果。白色壓克力顏料環繞著小孩側影，增強了亮面的光線強度。

# 技法 20 • 磨擦版印法(Frottago)

## 材料

* 品質好的素描紙
* 中號水彩筆
* 不透明水彩顏料
* 軟性粉彩
* 蠟筆
* 色鉛筆
* 膠帶
* 畫板

「磨擦版印法」(Frottage)是一個名詞，它引自法文的一個動詞 " frotter¡ 它的意思是「磨擦」。使用此法，你該做的事是找一個有紋理的底板（例如一塊帶有明顯木紋的木頭，或一塊粗糙的石塊），然後在木塊或石塊上面放上紙張或畫布。再把你選定的媒材塗在紙上，如此一來，畫面上顯現的筆觸就是底下的木塊或石塊紋理。各種鉛筆或份彩筆都適合應用「磨擦版印法」。

### 混合媒材的磨擦版印法

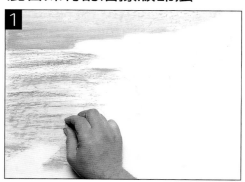

選一塊粗糙、有良好木紋的木塊。將素描紙放在木塊上，然後以軟性粉彩摩擦出天空的顏色——天藍色和淡黃色，用土黃色澤畫在底部。接著塗擦淡藍色鉛筆開始畫海面，隨後 加深藍色蠟筆。

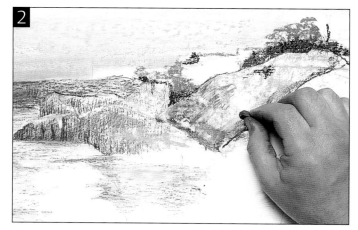

將木質底板旋轉90度角，塗擦橄欖綠粉彩於紙上畫出遠樹。用中度灰色鉛筆和深藍色軟性粉彩描繪峭壁，然後在峭壁與海面之間，畫少量的靛藍色軟粉彩。

## 用磨擦版印法畫其他題材

### 草莓

這是引導經驗較少的畫家的一個簡單練習。它應該可以使你很快的達成相當不錯的成果。

輕輕地畫出草莓的輪廓，然後放在粗砂紙上。開始用紅鉛筆（需加適度的運筆力道）加顏色，但在右上角的區域要保留為最亮的部位。

在草莓的基部加些力道以畫出裂紋，再用綠色不透明水彩畫果蒂。

在草莓底部加上暗影，接著在果蒂加暗影以便產生明暗對比。將作品放在砂紙上作出表皮的起伏顆粒，這當然需要一點時間去運用素描和彩畫的傳統方法。

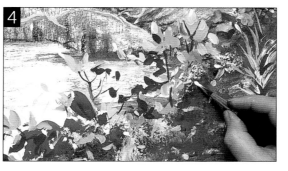

將木質底板轉回原來的位置，在右下角的區域磨擦淡紫色、褐色和黑色軟粉彩。

用黑色粉彩畫樹，然後用膠帶將這張圖黏在畫板上。用不透明水彩畫前景的植物，用檸檬黃加在植物上，並混合鉻綠(Viridian)畫較亮的葉子；混合橄欖綠和深藍畫較暗的一片葉子，玫瑰紅色畫花。最後加上白色在最亮的地方，然後放著等它乾。

還有很多物品可以用於創造磨擦版印法的效果，如：針織的花邊裝飾、砂紙、起司的磨碎機、竹編的墊子、泡泡紙——運用你豐富的想像力！

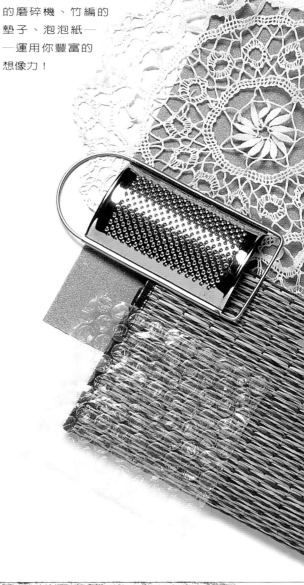

再次將這件作品放在木質底板上，在靠近植物的地方，分別以黑色和黃綠色蠟筆畫出暗影的紋理。

右圖
**尚未誕生的生命**
Mark Topham 作品
（用蠟筆畫在輕磅Cartridge 紙上）
這是運用磨擦版印法所完成的典型範例。它是用蠟筆側邊在墊著粗糙木紋版的紙上，大筆磨擦所作出來的效果—它的木紋顯得十分美妙。這位畫家充分發揮透明蠟筆的功能，充分證明蠟筆為表現此技法的完美媒材。

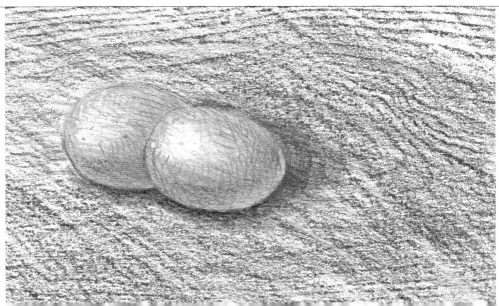

# 技法 7 • 濺灑法(Spattering)

## 材料

* 水彩紙
* 水彩筆
* HB鉛筆
* 水彩顏料
* 不透明顏料
* 美工刀
* 割製模型用的薄膠片

就如「濺灑」(Spattering)這名詞所言，「濺灑法」是將稀釋的顏料從畫筆潑灑到畫面的一種隨機表現方法。最簡單的方法是用你的食指去輕拍筆桿。或者，你可以一手持筆，再用另一隻手的指頭去輕彈筆毫。但是，你會發現一些顏料「倒噴」的現象，因此要小心遮好衣服，以免被噴到顏料。你可以使用任何繪畫媒材，先將顏料調稀，以便於將顏料彈離筆毛。

### 使用遮蓋物

用美工刀從薄膠片上切割膠片上畫好的樹葉形狀。用硬毫筆沾淡灰色水彩顏料濺灑於背景上。

移開樹葉狀的遮蓋物，然後放另一片割下葉形的膠片在噴有背景的葉形上，渲染深褐色和生褐色調出的顏料於葉子的形狀上。

當渲染尚未乾時，濺灑一些較深的色彩在渲染的葉子上。要等底色乾了再作濺灑：有些點會比較模糊而有些則明晰。

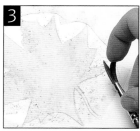

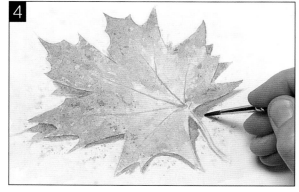

用二號圓尖筆，沾上比葉子顏色更重一點的色彩畫葉脈等細節。移開遮蓋物，然後於葉子下面加灰色影子。濺灑法已經創造出生動自然的視覺效果。

用六號水彩筆濺灑水彩顏料

## 用濺灑法畫其他題材

### 遺痕

不均勻的濺灑以及水平筆觸刻畫出鄉村道路上粗糙的車輪痕跡。

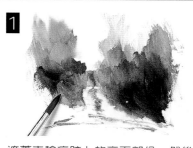

遮蓋車輪痕跡上的亮面部份，然後濺灑遮蓋液在車輪痕跡區域。當遮蓋液乾了之後，用六號筆調合深赭色、深藍和鉻綠等水彩顏料渲染背景。

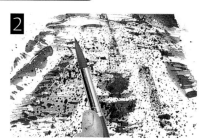

用幾乎全乾的六號筆沾深赭色，以水平筆觸畫車輪痕跡。色點可能朝任何方向飛濺，因此務必要確實保護周圍區域。然後以輕拍筆桿的方式濺灑深赭色於車輪痕跡上。

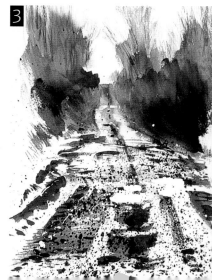

# 普羅旺斯(Provence)的橄欖樹

**1** 用鉛筆淡淡的畫橄欖樹的速寫稿。鎘黃和不透明的深藍色調配後渲染在橄欖樹四周，並區分整個畫面為背景、中景、和前景三部份。

**2** 轉移畫面方向為人物畫之格式。用六號水彩筆濺灑淺綠、鎘黃和鎘紅色不透明顏料在右側。

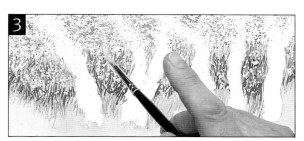

**3** 轉回原來風景畫的格式。混合深藍和鎘黃，用二號貂毛筆畫中景的細草。用淺綠和鎘黃濺灑此一區域。

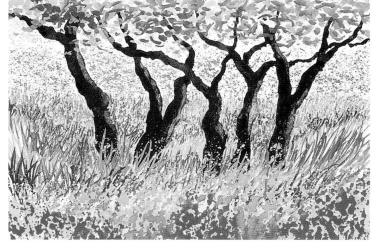

**4** 以土黃和深藍調出暗調色彩畫樹幹，使左邊較暗。用鎘黃和深藍調出三種綠色調子來描繪樹葉。

**5** 用高濃度的鎘黃和深藍混合畫前景的草地。用十號硬毫筆在中前景加上色彩。

濺灑鎘黃色於中前景上，確實地讓一些濺灑點圍繞於橄欖樹的四周。最後，濺灑鎘紅色於畫面底部。要注意在此處濺灑的形跡要大些，使它們看起來顯得比較近。濺灑的效果統一了整個畫面。此一技巧也提供一種自然、隨機的方法，它傳達一種有生命、有活力的感覺。

去除遮蓋液。粗糙的前景質感與柔軟的渲染背景對照之下產生很有效的對比。

**左圖**

**沙地上的樹葉**

Richard Bolton 作品（畫在紙上的水彩）濺灑顏料是描繪沙地顆粒狀質感最奇妙的方法。這幅畫裡，運用很細微的濺灑方式，使葉子完全消失於砂地裡。

# 技法 22 · 遮蓋液和多功能保護塗料

## 材料

* 水彩紙
* 水彩筆
* 水彩顏料
* 暗褐色油性粉彩
* HB鉛筆
* 遮蓋液
* 膠帶

## 遮蓋與留白

通常你會運用留白的方式以免顏料滲進想保留的區域。此做法通常也可以用來做出「破碎」的質感。這種質感對許多題材的描繪相當有用。

水彩是配合遮蓋液或防水蠟的最好媒材。雖然遮蓋膠帶可以在畫面上保護想保留的區域，但你一定很少發現將遮蓋技法應用在油彩或壓克力之類的繪畫。

你可以用油性粉彩、蠟筆或一般的家庭用蠟燭充作防水塗料。假如你決定用畫筆塗繪專家用的遮蓋液，那麼千萬記得畫過之後，要馬上把筆洗乾淨。

## 用防水材料做出亮光效果

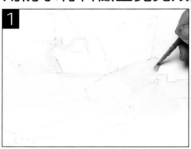

用鉛筆畫船殼、船屋、船桅的輪廓 在船屋和船桅的地方塗上遮蓋液，而在船殼的部分貼上膠帶。等遮蓋液乾以後再接下一步驟。要注意隨著各區域的需要，運用不同的防水材料。

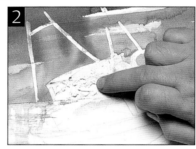

用十四號圓尖筆快速畫好暗藍色的天空，然後等色彩乾了後再以指頭去除遮蓋液。接著取下膠帶。遮蓋液和膠帶已經防止水彩顏料畫到紙面上：也就是說，這些被遮蓋的區域沒有被塗上天空的顏色。

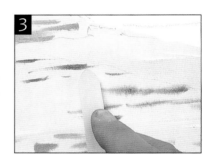

用褐色畫海邊然後加一些調過水的深赭色筆觸。等色彩乾了之後，運用適度的力道，在海灘區域用蠟燭塗上蠟。其他地方則不加蠟。要注意一定得塗上足夠的蠟，才能達到防水效果。

## 用 遮 蓋 液 和 防 水 塗 料 畫 其 他 題 材

### 荷花

遮蓋的技法使你能應用紙張本身的白色去發揮它的功能。因此白色透明的荷花瓣方得以從水面的藍色背景中突顯出它的白色光輝。

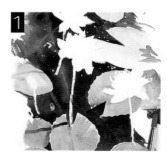

遮蓋花朵和花莖。等遮蓋液乾之後，調配普魯士藍和印度紅色顏料，用六號圓尖筆渲染在水面區域，當顏料未乾時，用乾淨的水使邊緣色彩顯得柔和些。然後等畫面乾。接著調配鉻綠色、橙黃色和深藍色畫荷葉。

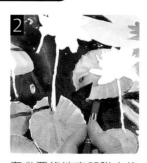

在必要的地方加強水的色彩。等顏料乾以後，去除畫面上的遮蓋液。

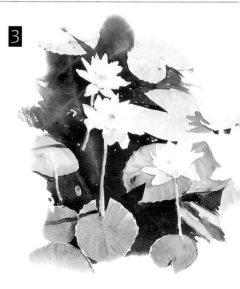

# 多功能防水塗料與水彩畫

**1** 用遮蓋液作出頭髮的亮光，同時在下巴塗上蠟，然後等遮蓋液乾之後，再接下一步驟。

**2** 混合土黃色和橘紅色渲染整個畫面。等乾後，調配赭色和天藍色畫臉部左側陰影區域。

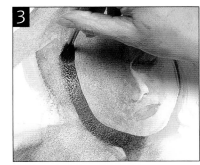

**3** 用印度黃和鎘紅色渲染臉部和頸部。等色彩乾了，再加普魯士藍、橘紅和深赭色所調出的色彩畫臉部和頭髮。

當所有顏料乾了，輕輕擦掉遮蓋液。這幅畫運用了兩種防水的方式：在頭髮上最亮的地方使用遮蓋液，而在亮度較柔和的下巴區域則採用蠟。

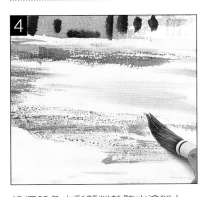

**4** 塗深赭色水彩顏料於防水塗料上。畫面出現乾澀破碎的質感效果，這種效果很合適用來描繪沙灘和細碎石塊。

**5** 用赭色畫船屋，然後混合深藍和深赭色畫船殼。用深褐色油性粉彩作出船殼老舊的外觀。這樣可以突顯紙面的紋理。接著塗淡褐色水彩顏料於粉彩上。所作出的質感類似於船隻在水裡運行過程中「擦損」所造成的結果。

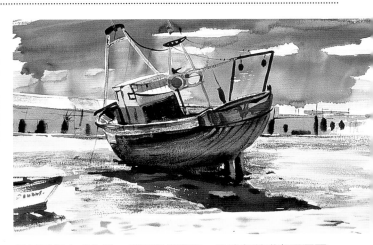

這是已經完成的畫，畫面裡的形態、明暗與質感處理面面俱到。膠帶、遮蓋液，以及蠟等防水材料共同營造這幅畫裡的破落質感。

用六號筆調合紫色和深藍色加水稀釋，畫花瓣的陰影。染濕荷花的中心並快速加鎘藍。如此鎘黃色就會滲開而產生輕快自然的效果。

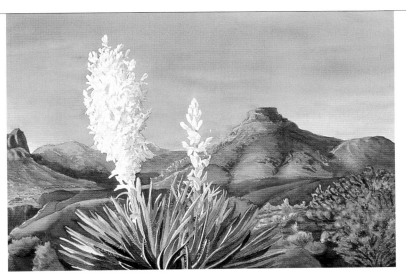

為了避免擔心弄髒了盛開的白色花朵，先用遮蓋液遮蓋花朵，以便於快速且自然地描繪天空。保留大片白色紙面來畫花，然後用稀薄而又透明的水彩顏料渲染背景，這樣的留白法有助於表現主題的透明性。

## 技法 23 • 輔助性質感

你可以應用所有種類的材料在繪畫中表現質感。其中有些是和顏料混合使用。有些是先擠壓濕顏料然後移除，因此留下它們的壓印痕跡。還有一些是用網版——或是遮蓋物——在你的畫作上選定區域，因此你可以在不用顧慮顏料流進錯誤的區域的情況下自由作畫。它不可能把每個點子都列出來，但是在這裡有些點子倒是可以引導你開始創作。

### 用塑膠膜作出皺紋的質感

  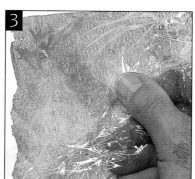

當顏料乾了以後，移除塑膠膜。

使用十八號圓尖筆，將厚重的鎘黃，橘紅，天藍，深藍等色彩塗在紙上，讓這些色彩混合。

當色彩仍濕時，放一塊塑膠膜在渲染開的水彩顏料上，進而擠壓它，使畫面上產生有趣的紋理。

## 運用輔助性的質感於其他題材上

### 樹幹

編織纖維布料，如：麻布或薄細棉布，可運用兩種方式在作品中創造質感。你可以透過布料上的洞讓顏色產生明確的圖案，或擠壓布料在顏料上，使其產生較鬆軟的效果。

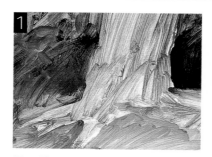 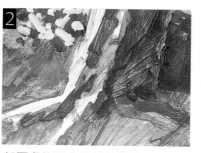 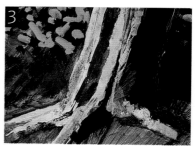

用10號硬毫筆和鬆散的筆觸，混合綠色、土黃和黑色等壓克力顏料畫背景。用赭色畫樹幹。然後等顏料乾了再繼續畫。

加更多的混合色料在背景上，以綠色和白色混合後畫出亮的樹葉。混合赭色和黑色畫樹幹的暗面。

放棉織品或粗麻布於樹幹上，透過布料纖維作出粗糙樹皮型態。擠壓顏料於破碎的棉麻布上，在樹幹上創出更多質感。

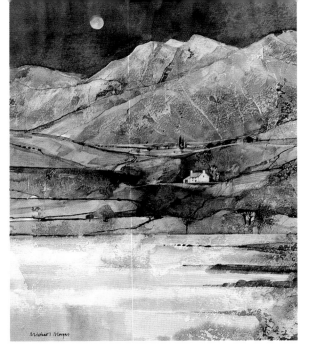

**湖畔月光變** · Michael Morgan 作品
（在除過酸的紙板上畫水彩）
這件作品上大部分的質感是得自原
來已經完成的畫作。畫家用中度砂
紙擦拭一些選定的區域，如遠處的
岩石表面和位於湖邊的中景，使其
產生奇特的殘破質感。

塑膠膜上的褶紋已經在畫
面上創造出隨機趣味的質
感。

畫上一些鉛筆線，這些線
條引出窗戶的形狀。

用不透明的黑色畫出圓木和窗框的
效果。若要簡單些，平塗窗框就足
夠了。玻璃的效果才是最重要的部
份。

這是已完成的作品。注意看那濃厚的
黑色窗框是如何增強彩色玻璃的透明
效果。

右圖
**Troon 海岸線** · John Mckerrel 作品
（在紙上畫水彩）
粗糙顆粒、潑灑以及乾刷等技法都在
這幅畫上展現傳達質感的功能。此
外，覆蓋著海草的岩石和小鵝卵石都
被擠壓透明膠布在濕顏料上而產生特
殊視覺效果。

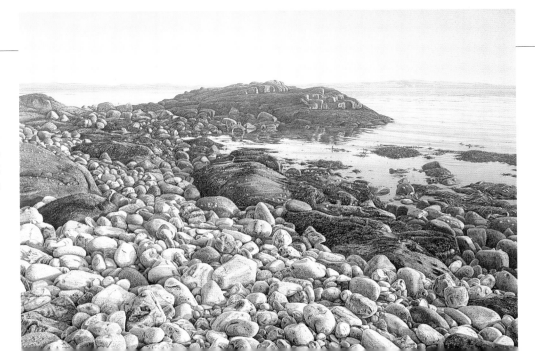

## 技法 23 • 輔助性質感

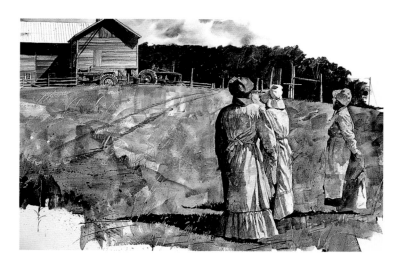

左圖
**三位女士** • Robert Sakson 作品
（水彩顏料加膠後畫於紙上）
在這幅畫中，畫家用他的手指和手臂在前景作出質感！首先，他應用手指和手臂擠壓顏料在紙上，然後用筆在圖畫紙上作畫，再用手指和手臂擠壓紙面去除一些顏料。兩種方法均在紙上留下手指和手臂的皮膚的痕跡──一種有趣的殘破質感。

## 用模子壓印小區域的質感

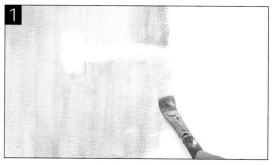

從一片乾淨的醋酸纖維(acetate)或類似的材料上割下來作鉸鏈的模子。粗略地在風化的木質門上畫出它的位置，然後開始畫褐灰色壓克力顏料。

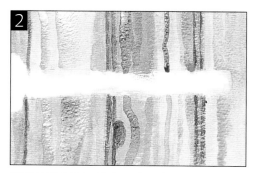

混合深藍色和深褐色壓克力顏料，使成為深灰色顏料，用三號圓尖筆畫細節。

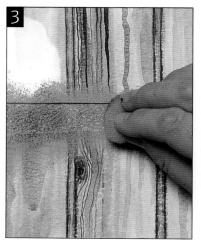

模子置於畫上，用圖釘固定這塊用來遮蓋的模板。以海綿吸入未調入其他色彩的褐色壓印色彩於模板上。等顏料乾了後，再以深褐色再重複一次之前的步驟。生鏽的效果會更明顯。

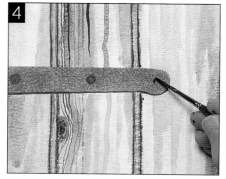

移除模板並加細節在鉸鏈上──螺絲和下方的陰影。

用稀釋過的深褐色加些生鏽的斑點在鉸鏈下。

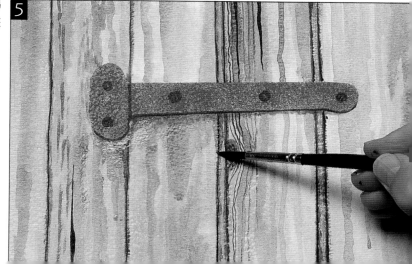

## 水彩加鹽

用十二號圓尖筆調深藍色和深紅色混合成兩種不同程度的紫色，一邊紅色較多。用較暗的紫色畫山，而用另一顏色畫天空。用四號圓尖筆調合深藍色、鎘黃和深褐色畫松樹。

像噴霧一般的在所有渲染的區域灑上鹽巴。鹽巴吸入水分而形成結晶狀，在天空和樹上產生像雪花一般的質感。

用深藍和紅色調成的紫色畫大樹下的部分。用同樣的樹色很快地在右邊畫樹。在顏料乾燥之前灑鹽巴，創造出雪花般的質感。然後等畫面乾燥。

混合深藍和深褐色，畫籬笆的柱子和前景枝幹，裡頭有些枝幹只用深褐色。籬笆柱子上加不透明的白色。當你看到灑鹽巴在濕水彩上所產生的小結晶點時，會覺得很有趣。（特別是在顏色上的顆粒——參閱50-51頁）。那是畫雪景最完美的方法。

## 秋葉

單純地用色筆加顏色於樹葉本身上，這是取得質感的簡易方法。

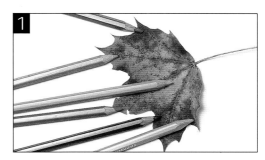

用3B鉛筆在一張水彩紙上畫出單純的葉形，用淡色水彩弄濕樹葉輪廓內的範圍。確定整張作品均溼透。

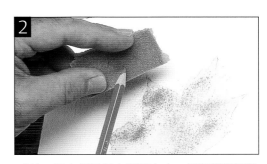

手持一張中級砂紙在葉形上方，沿著砂紙邊沿摩擦水溶性色筆，色筆的顏料就會掉落在紙上。當這些顏料接觸到濕的紙面，就會優雅地溶解，水乾了以後，顏色就固定下來。

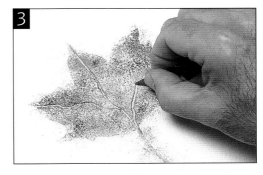

當你已經應用足夠的顏料，用畫刀刮出葉脈。然後吹走濕潤的樹葉形狀以外的乾燥色料。你的秋葉就完成了。

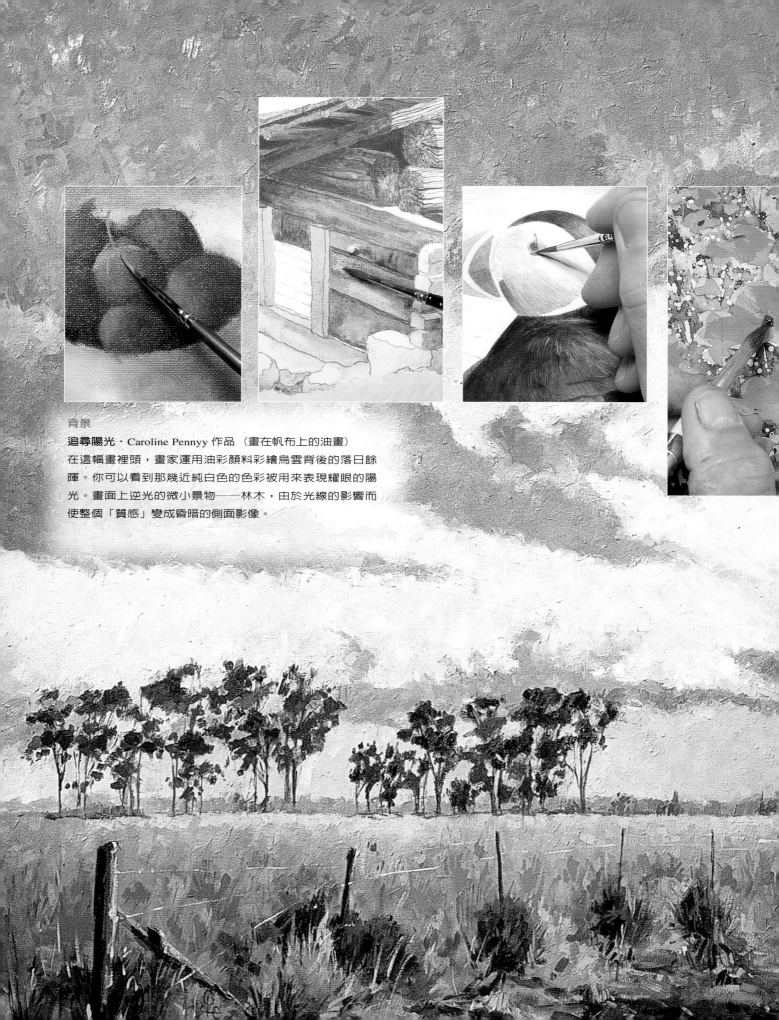

背景

**追尋陽光**・Caroline Pennyy 作品 （畫在帆布上的油畫）

在這幅畫裡頭，畫家運用油彩顏料彩繪烏雲背後的落日餘暉。你可以看到那幾近純白色的色彩被用來表現耀眼的陽光。畫面上逆光的微小景物——林木，由於光線的影響而使整個「質感」變成昏暗的側面影像。

# 主題

　　現在你已經大致了解創造質感的各種技法，接下來就要接續探討如何將質感表現技法應用到大格局的繪畫創作了。本階段的主要內容包括許多主題性的章節，這些內容都可以導引你去探討相關的繪畫題材。

　　每一主題包含詳細的步驟示範，這些示範是為了鼓勵你在完成前兩部分的基本練習之後，進一步去面對更大的挑戰。每一個示範之後都緊接著提供一份「質感筆記」，它解說如何記錄創作靈感，以及日後可能應用在繪畫中的材料。

　　按照自己的步調以及你自己選擇的次序進行。透過本書所提供的主題去練習。結合你嘗試過的技法，它們將提供你許多新構想，讓你在融會貫通之後能靈活地應用在自己的作品中，這將為你的畫作帶來生機、注入活力。

# 焦點 · 風景

**1** 用連續的小色點畫出遠距離的野花，以朦朧感表現距離。混合透明水彩和白色壓克力顏料會產生類似不透明水彩的效果，並且提供與主要的、透明的水彩渲染效果相互對比的效果。這亮麗的花兒和背後的暗色調樹林恰好形成很好的對比。這就是所謂的「色彩交錯」(counterchange)。

每一幅風景畫都是由相互對比的質感拼湊起來的成果。粗糙的樹皮或耕耘過的田地上所留下的輪溝，可能與那光滑得有如綠寶石一般的綠色草原同時出現在畫面；堅硬的花崗岩可能被那柔順而快速流動的河流從中劃過；就連看似飛快掠過或模糊不清的小事物──如瀑布飛濺出來的水珠，都各有質感特性。

最迷人而又富有挑戰性的風景畫特徵正如上述所言，即使是那固定不變的景物也伴隨著瞬息萬變的光影。你可能在幾分鐘內就對同一景物體察到截然不同的空間感受。別忘了在動筆作畫之前，總要花一段時間讓你打算描繪的主體親自對你「訴說」──再決定哪種質感是你要表現在素描或彩畫中的，同時還要馬上記錄質感、色彩和光線方向的筆記，以供日後參考之用。

**有人物的風景畫**·Lynne Yancha 作品
（用壓克力顏料和水彩顏料畫在紙上）

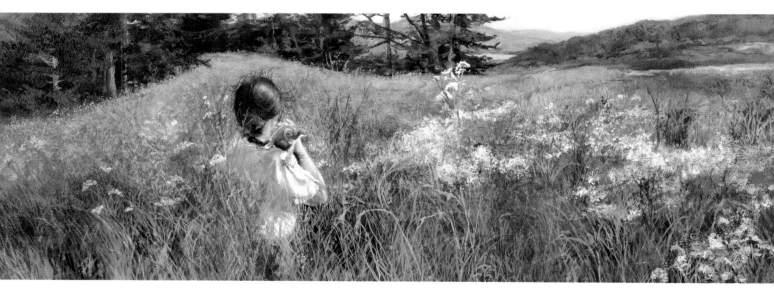

**2** 植物的莖幹和野花形成它們彼此間迷人的質感對比。注意看那明亮色彩的草莖和它們彼此間暗色調空間的相互作用。這些相互作用的區域需要小心地去處理細節。

**3** 「點刻法」(stippling)是創造有許多小花朵的植物的質感的最好方法，例如這裡所看到的牛芹(cow parsley)就是個好例子。當畫白花時，調合壓克力顏料和少量的其他色彩，例如用綠色就比用純白色更顯得生動。

**太陽神的凱旋** · Mary Lou King 作品
（用水彩顏料畫在紙上）

**1** 光線、脆弱的草莖與色調較暗的天空，形成極佳的對比。在剛開始著色時，先遮蓋它們，等其他部分著色完成並清除遮蓋液之後，再塗上由褐色和深褐色調成的色彩。

**2** 彩繪岩石的崩塌或裂縫痕跡總是用暗調的色彩，以便使它們看起來生動有力。否則會顯得好像只是在表面作了皮毛上的刮痕。

**3** 為了在畫作中營造陰影效果，色彩對比是根本的作法。假如所選用之陰影色彩不夠暗，將得不到適當的效果。

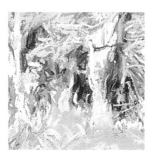

**1** 有一大片逼真的陽光展現在土黃色和黃色的主要區域中。在昏暗樹木的對照之下，這裡所看到的植物，都呈現出亮麗色彩的整體質感效果。

**牛和斷裂的松樹** · Bill James 作品
（用粉彩畫在紙上）

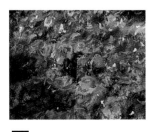

**2** 用短的粉彩筆觸和多變化的色彩描繪樹葉。注意如何用淺藍色作出小亮光效果，就連在暗影區域也一樣。這些亮點使得樹葉的質感顯得活潑有趣。

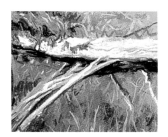

**3** 用較長的粉彩筆觸畫松樹的破裂枝幹，不過要輕輕地混合這些筆觸，以便描繪出樹木破裂的「筋肉」(sinew)。

# 主題 · 澳大利亞橡樹 紙上水彩

## 材料

* 水彩紙
* 六號圓筆
* 2B鉛筆
* 遮蓋液
* 水彩顏料

天藍色
橘紅色
深藍色
印度紅
深褐色
那不勒斯黃
深綠色
藤黃
深紅色

理查波頓(Richard Bolton)所傳達給我們的澳大利亞日出景色確實十分生動感人,但是畫裡的樹木和樹影所表現的質感,才是這幅畫的重要特色。他描繪樹葉質感時所採用的「筆毫分岔法」(split-brush method)非常獨特。密密麻麻的樹葉裡,那種溫暖與乾燥的感覺是透過他的特殊感情表現出來的。

1 用2B鉛筆畫主題的素描稿,然後在樹枝上塗上遮蓋液。用遮蓋液保留那有如漂白過的枝幹,而這正是橡樹的特徵。

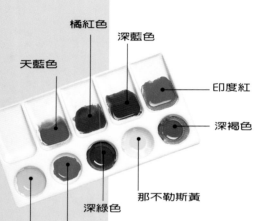

2 先染濕圖畫紙,調合藤黃色和深紅色,由圖畫紙中心位置淡淡地往上著色,接著應用天藍色由上往下著色,當它往第一次塗色的地方靠近時,要塗得淡一些。畫面下方染上藤黃、深紅和那不勒斯黃等顏色,用以描寫沙漠地區的沙地。

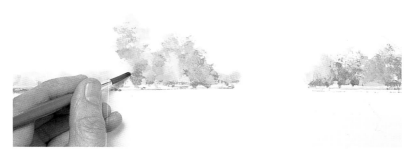

3　用「乾筆法」畫背景裡的矮樹叢和灌木。顏色則是以調配那不勒斯黃、藤黃、深綠為宜。用六號圓筆調合深褐色、印度紅和深藍色，以「漸淡畫法」畫出橡樹的暗影。

4　開始用深紅色和些許藤黃彩繪橡樹的樹頭外皮。要保持色彩的明亮，因為下一步驟還要畫樹的外形和陰影。

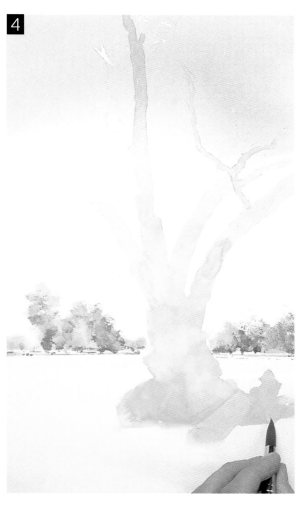

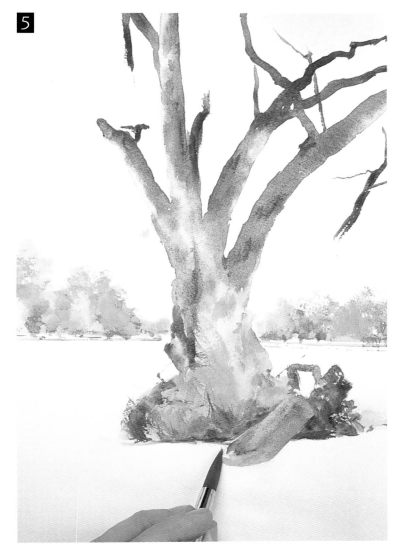

5　調配橘紅色、深藍色和深褐色，用「濕中濕法」和「乾筆法」繼續彩繪樹幹和樹枝的質感和微妙的色彩變化。

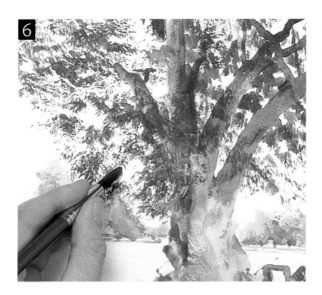

6 現在開始運用「分岔筆法」和「乾筆法」填加樹葉。「分岔筆法」需要運用細緻的筆觸以及一支筆毫岔成好幾部分的畫筆（破舊的圓形貂毛筆最適宜）。然後用暗綠色和亮綠色，上上下下、輕快而有彈性地畫出樹葉的質感和調子。

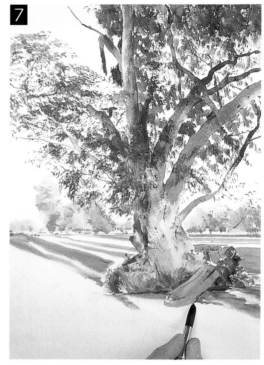

7 用橘紅、那不勒斯黃和藤黃調配的色彩畫沙地上的影子，要確實濕潤畫面以便使筆觸的邊緣顯得柔軟。接著用相同的色彩在前景裡畫出有質感的沙地。

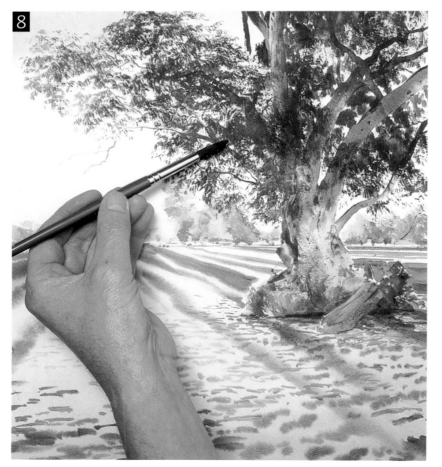

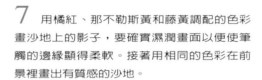

8 最後，用那不勒斯黃和橘紅色調配的水彩顏料加出更多的筆觸在樹葉上，同時也要加強前景地面的色彩。

這幅已經完成的作品充分展現清晨陽光的視覺效果。由橡樹背後照射過來的光線，使橡樹的質感顯得特別清晰。前景地面上的那片佈滿紋理的影子好像凹陷入地面，看起來似乎誇張了些，但是這樣反而增加了戲劇性的效果。

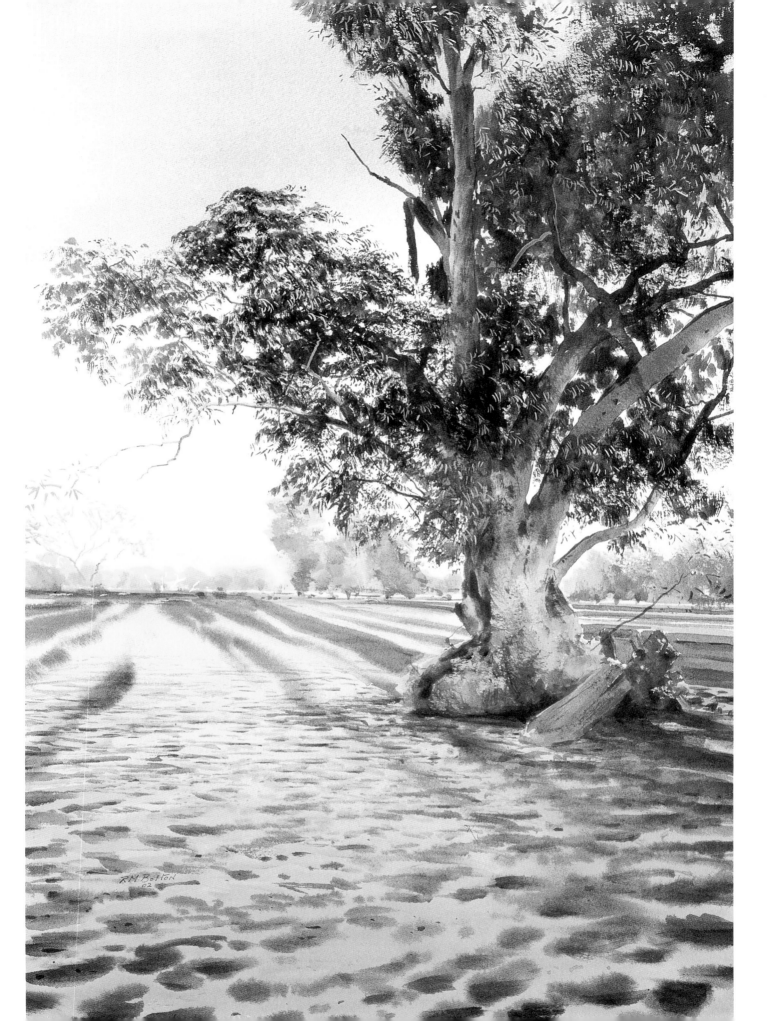

## 質感筆記 · 戶外寫生

用小墨點畫小石塊
和岩石。

用彎曲的平行斜線表示沙
堤的形廓。

收集各地的特有繪
畫題材，以便帶回
畫室進行素描研究
之用。

用水稀釋墨水並
用畫筆畫出潮濕
沙地的反光。

利用吸墨紙或薄
布料吸取渲染天
空的水彩顏料，
作出有斑紋的質
感。

拍風景細部和質感的
照片。日後它們將成
為創作上的實用參考
材料。

以濕中濕法畫前
景，作出質感和
籬笆的陰影。

用厚重的色彩畫建築
物，使它們如側面暗
影一般地與明亮的天
空形成對比。

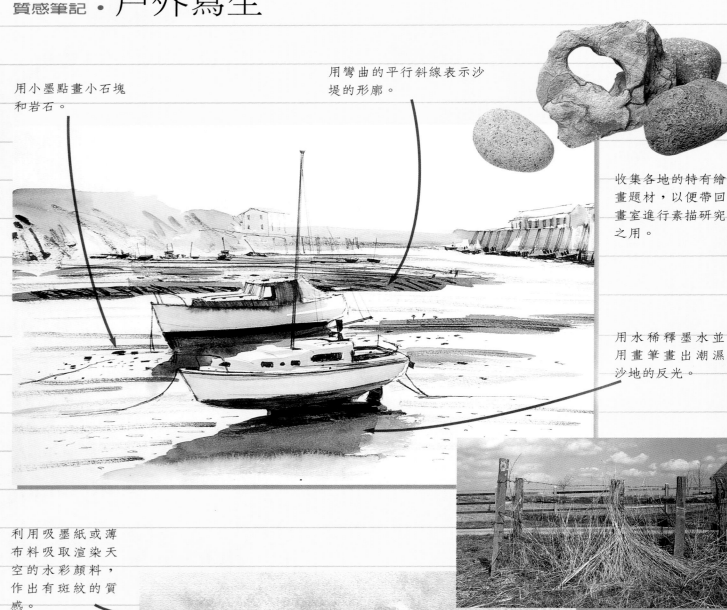

Michael Warr

用濕中濕的方法淡淡地渲染天空的顏色使顏色滲進紙面。

用乾筆法畫出雲朵的飛白邊緣。

以濕中濕的畫法，在雲朵的底部加上較暗的色彩，使它們顯得有重量。

描寫中景或遠景的質感要精簡，只用簡潔的短線條去畫出樹皮的質感、樹木的骨架、草堆和矮樹叢。

找尋具有破舊粗糙質感的老浮木—將它們拍照或素描，以備日後參考之用。

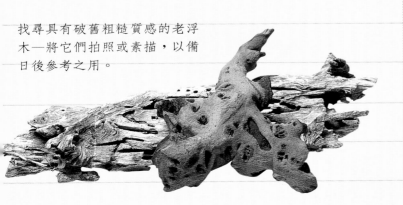

# 山間流水 · 水彩畫

這幅風景畫包含多變化的質感，從佈滿斑紋的樹葉到粗糙的岩石以及閃爍的水面。其中所運用的質感表現技法，包括：畫筆特性的應用、外加材料（鹽巴）的應用、遮蓋液的應用以及特殊色料自然沉積顆粒等方法所產生的成果。

用六號圓尖筆渲染深綠色、深藍色和藤黃色畫河流旁的樹葉。略微變化黃色和綠色的份量使產生一系列的色彩。當顏色未乾時灑上鹽巴作出質感。等顏色乾了後加上樹葉，接著運用點刻法作出質感。

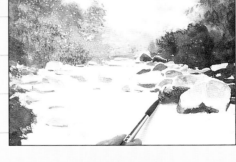

用橘紅色和深藍色所調配的色彩去彩繪岩石。這些顏色會立刻呈現顆粒狀沉澱的色彩質感。加一些遮蓋液於水的區域以提供亮光。然後等它乾。

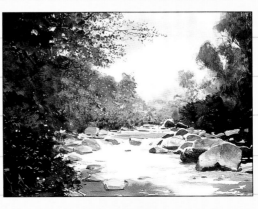

將前景的樹木加暗，調合天藍色和深藍色畫水流，在水流中央區保留一些紙張的白底色。當所有的顏色乾了以後，清除鹽巴和遮蓋液。

## 焦點 • 建築

就質感而言，建築物提供的表現機會，要比其他眾多題材來得多。建築物的構成材料—從泥巴、磚塊、石頭以及木材，到錫材、鋼材、玻璃和鋁材—隨建築物的不同風格而改變。當這些建材受到氣候和屋齡影響而產生變化時，它們被選為繪畫題材的潛在性增加了千百倍：建築表皮的裝飾灰泥脫皮、油漆剝落、屋頂瓦片的青苔、變白的木材金屬包被——還有其他項目，多得不勝枚舉。

從針對建築物的細節觀察開始，然後嘗試去了解它們如何提供足夠的描繪題材讓我們完成一幅畫。要記得，記錄下你所見到的觀察結果，也能將喜悅帶給他人；同時，說服其他人也去觀察腐朽石膏的美感與高貴或風化而破損的木頭，亦將帶給你更大的滿足。

**1** 表層剝落的油漆要順著底下木紋的裂痕方向走，為了使描繪的效果顯得更生動，這是必要的。

**2** 石材的描繪能成功是因為使用了多變化的石頭顏色—亮色、中間色調、暗調色彩都有。注意每塊崎嶇不平的石塊下方的影子。那些極暗的顏色是要製作有斑點而又不平整的表面效果。

**法國式的窗子**
（畫在紙上的水彩畫）

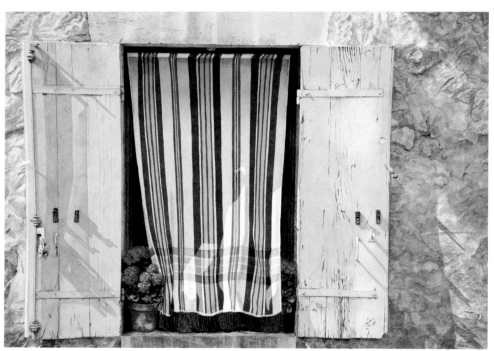

**3** 注意那有條紋圖案的窗簾被天竺葵盆栽推向一邊的感覺，底下那一束束穗狀花絮向下垂落的樣子，也要表現出來。

聖大衛教堂 · Naomi Tydeman 作品
（畫在紙上的水彩畫）

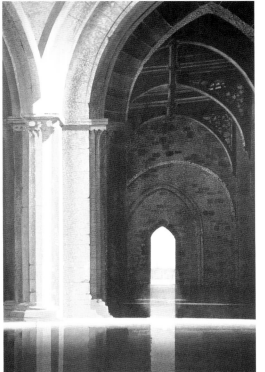

**1** 彩繪老舊建築時，儘量不要把石材畫得太完整。因為經過多年時光，損壞情形總是會發生，所以一定要記得點綴些石膏和灰泥脫落或碎片和裂縫等細節。

**2** 甚至連黑暗或陰影區域都要加些紋理和細節。否則黑暗和陰影區域會有如畫面上的「黑洞」。尤其是參考照片上的建築作畫時，更需特別記住這件事。因為照相機不像人類的眼睛，它無法用心眼「看見」陰影中的訊息。

**3** 包括打蠟過的地板上的倒影，特別是這種建築類型，要畫出它的莊嚴。要注意掌握高而垂直的印象，譬如運用拱門呈現這棟建築物的高大。

蘇荷區的建築 · Dana Brown 作品
（畫在紙上的水彩）

**1** 盡力去選擇建築物的特色。這個柱頂增加了左側畫面的趣味。它的影子是由深藍色與橘紅色調配而成的混色畫出來的。

**2** 影子的描繪在這幅畫裡很重要。在這幅畫裡的陰影很多，除了創造出很多有趣圖案之外，它們幾乎製作了雙倍的效果。

**3** 彩繪已鏽蝕的金屬時，加些銳利的刻畫和個人特有的筆觸。這塊金屬版是用土黃色、深褐色和深藍色調配的色彩畫的，上面的黃圓圈則是用強烈的鎘黃色畫的。

主題 ・ 山間小屋 帆布上的壓克力畫

## 材料

* 細紋的帆布版
* 四號圓尖筆
* 一號圓尖筆
* 十二號扁平人造織維筆
* 4B鉛筆
* 壓克力顏料

風化的木頭以它那奇妙的材質特徵展現在我們眼前,讓我們在畫面上描繪它的細節和質感,而我身為畫家,面對這種景況,也被為那山間小屋變白的木頭色彩和佈滿紋理的細節所感動而感到無比興奮。

前景提供機會給我們以各種不同技法的自由表現途徑去結合建築物的紮實結構、微妙細節與特殊質感。而那高山上的花兒則提供最後展現色彩的機會。

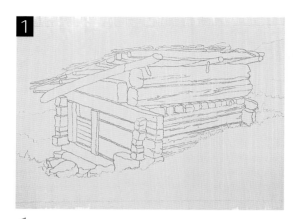

1 將稀釋的褐色壓克力顏料塗在細紋帆布上,然後用4B鉛筆畫出小木屋的主要形狀,包括主要細節,例如那些大的木頭裂紋。這些裂紋是彩繪步驟上的有用導引。

深藍色
鈦白色
鎘黃色
褐色
深褐色
深紅色
深赭色

2 均勻調配深藍色和鈦白色彩繪小木屋周圍的天空,用鈦白色畫山,然後用鎘黃色混合深藍色畫前景草地。

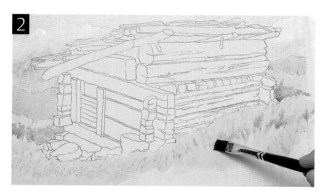

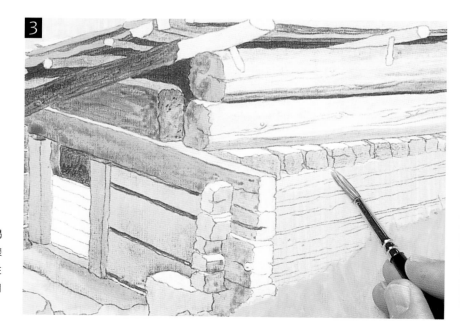

3 用四號圓尖筆調合深褐色、褐色和淺灰色,以同樣的方法畫小木屋的底色。注意那些較重的鉛筆線依然明顯可見。

**4**

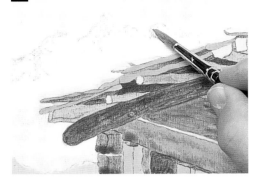

**4** 再用同一顏色畫背景，顏料要比原先的份量厚重，接著畫出山嶺的細節。

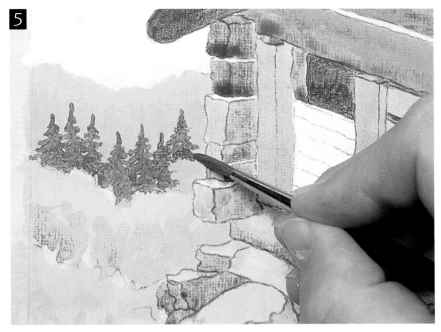

**5** 調配鎘黃色、深藍色和些許的深褐色，用四號圓尖筆在中景畫松樹。要記得這些松樹是在遠處，所以不要畫得太仔細。

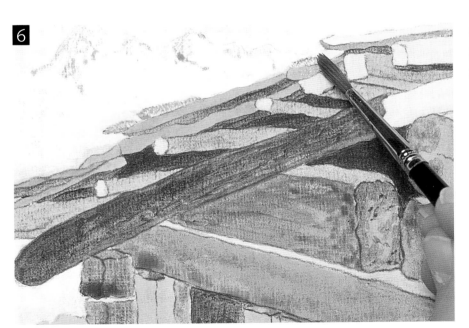

**6** 用四號圓尖筆在形狀上加另一層顏料。顏料要比前階段厚重—因為會有較好的遮蓋作用。

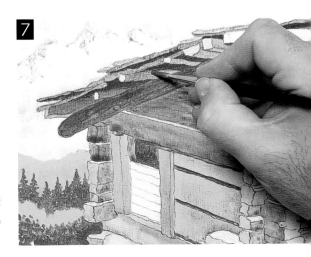

**7** 繼續彩繪屋頂，畫好「花崗岩」瓦片後，接著畫木質的部分。用深褐色、深藍和鈦白色調配出來的褐色和灰色去著色。

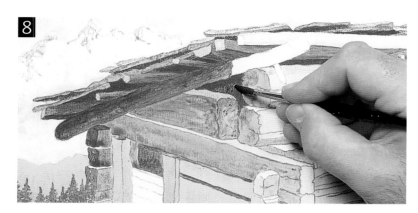

8 用深藍和深赭色調配出暗調色彩，畫屋頂的任何一個空洞，這些空洞即所謂「負性空間」(negative space)。要確實讓這些空洞把它周圍的物像烘托出來。

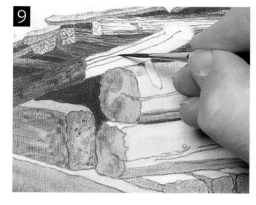

9 調配深赭色和深藍色，然後用一號圓尖筆畫木頭的裂紋和粗糙表面。

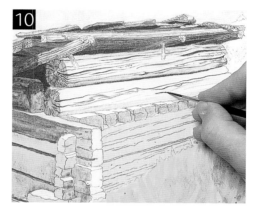

10 繼續畫大形圓木的細節，直到整個屋頂都完成。

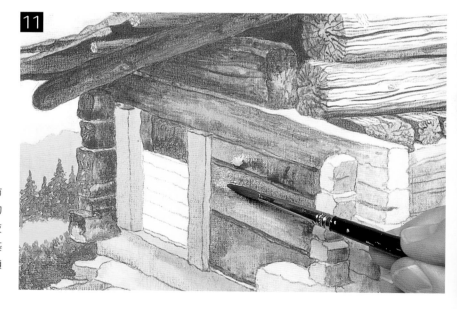

11 使用彩繪屋頂的同樣方法，畫這個建築物下方部份的底色，所用的顏色從褐色到灰色之間作適當調配。這些建築物細節的色彩處理使得外觀顯得更完美。

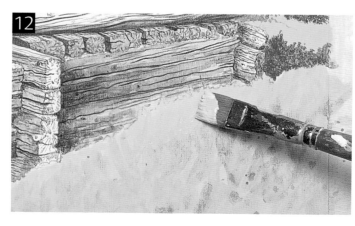

12 小木屋的下段細節完成後，開始使用十二號扁筆沾上由鎘黃色和深藍色所調配的色彩去彩繪最靠近我們的前景。最後，用點刻法著上顏料使各處顏色厚度均勻。

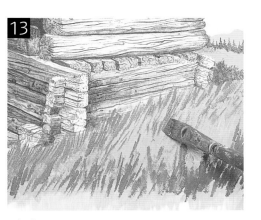

**13** 用十二號扁筆的邊緣彩繪尖條狀植物的葉子和莖,所用的顏色是深藍色、鎘黃色和鈦白色所調配出來的混合色彩。這些形狀所呈現出來的就是高山上的花卉給人們的一般印象。

**14** 分別以鎘黃色、粉紅色(由深紅色和鈦白色調配的色彩),以及鈦白色潑灑出花兒。要記得用紙張遮蓋花卉旁邊的區域,以避免因為一時不小心而潑灑到周圍區域。

這幅畫的主要質感是在這個建築物上—木頭上的裂縫和紋理,以及那凹凸不平的石版屋頂。將所有細節與質感全塗上同一色彩,此作法並非好構想:假如它們要成功地發揮色彩效果,繪畫需要運用色彩的對比。

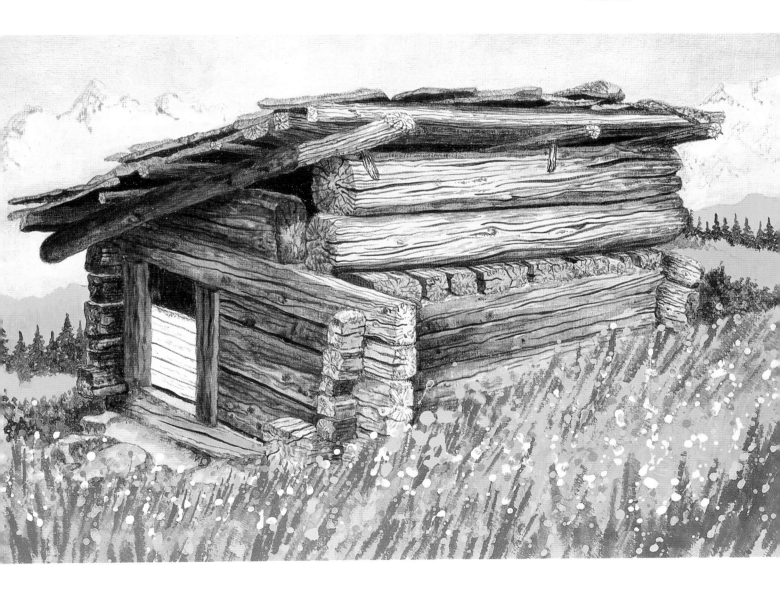

# 質感筆記 • 戶外寫生

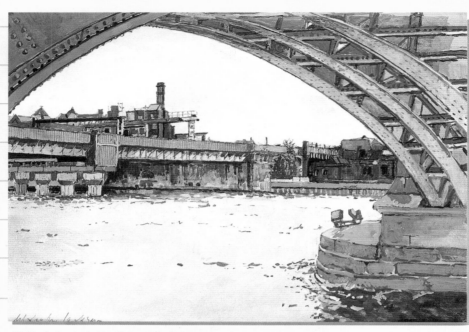

老舊風化的磚塊上充滿了紋理和細節
——盡可能地去觀察各種不同類型。

描繪遠處的建築質感要簡單扼要，只要扼要勾
勒出細節就夠了。靠近自己的橋樑結構就得細
膩處理，看起來才會生動感人。

磚材類型的變化非常多，因
此要仔細觀察它的連續排列
方式。

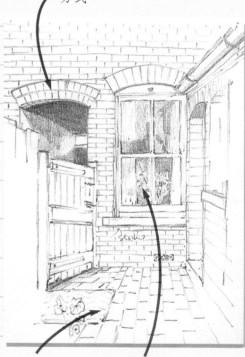

在這種廢棄的建築物裡，
破落的的部份就如訴說這
座建築的故事一般重要。
用4B鉛筆畫出瓦片已經脫
落的區域，以利呈現建築
的陰暗內部。

用水平線條和短的對角
線畫瓦片的外形。

用重的鉛筆線條畫磚
材並畫些崩落的灰泥。

依循透視的法
則，確定那朝你
延伸過來的物體
形狀要比向後延
伸的形狀大。

用鉛筆的明暗變
化畫窗玻璃反射
出來的物像。注
意，那些靠近窗
戶的物體都是屬
於明亮的色調。

盡可能隨時拍下建築物上反射的物像——保存在資料夾中，以備日後參考之用。

以平行交叉線條描繪那窗內的網狀窗簾。

在陰影中也要畫紋理和細節，否則作品會顯得平淡乏味。

Michael Warr

運用點刻法表現天竺葵花朵盛開的質感。

## 門口·用蠟燭防水法所畫的水彩畫

在畫水彩畫時，用蠟燭的蠟作出質感是個好方法。蠟逐退顏料而產生斑剝的質感，是表現老舊、破落物體的最佳手法，就像這幅穀倉的門就是個好例子。

輕淡地速寫你所要畫的對象，然後在畫門的區域塗上蠟。渲染上藍色、褐色和橘紅色所調配的色彩，讓顏色在紙上混合。

在門口加細節。用普魯士藍和少許的印度紅所調出來的色彩畫陰暗的室內，然後用深褐色畫那門板上已生鏽的鉸鏈。混合深藍色和褐色畫那綠色的「污斑」在門板上，然後塗上石塊的顏色。

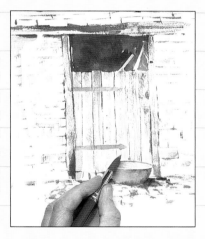

建築物的局部照片非常實用。它們所提供的不只是細節和紋理，而且還包含許多有助於傳達你對這棟建築物的「感覺」的資料，使你能欣賞整體結構。

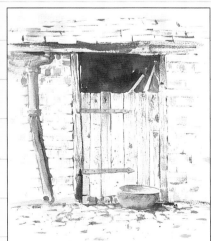

調合深藍色和深褐色，彩繪門板四周磚材以及地面上所鋪的石塊的細節。最後，用深藍色和橘紅色所調配的色彩畫所有的陰影。

## 焦點 • 花卉、植物和樹木

植物和花卉的質感都是很奇特的，即使是最平常的品種，只要仔細去觀察，就會呈現出令人難以相信的複雜圖案結構。這奇妙的東西，我們根本就不用跑到老遠的野外去尋找。都市裡的公園和花園中就有足夠的題材讓你畫一輩子。縱使是一束已經預先紮好的花，也能提供你豐富的素描與彩繪的材料。

花和植物的都是隨著季節而變化。不僅僅是結構上有戲劇般的變化，就如落葉樹和灌木的成長和隨後的落葉，它的質感和顏色也跟著改變。你不用去彩繪完整的樹木和植物，一片落葉的秋色或一塊樹皮或彎曲纏繞的樹根，都可以畫成一幅小畫。

向來如此，素描和彩繪所面對的細節是開始學畫的好方式。它將幫助你強化觀察力，並提供豐富的材料去創作大格局的作品。

**1** 用複合媒材──粉彩、壓克力顏料和金箔片捕捉多彩的秋天樹葉。運用金箔是彩繪這幅畫的最後工作。它為周遭的色彩帶來奇妙的亮光。

**秋天的質感** • Maureen Jordon 作品
（壓克力顏料、粉彩畫、金箔）

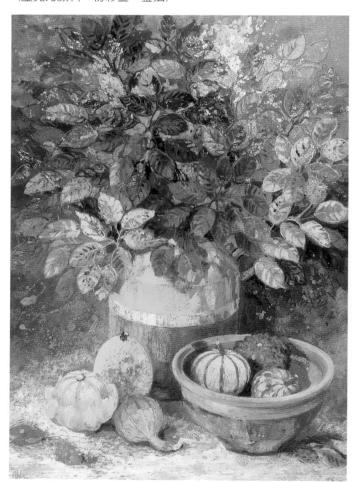

**2** 讓畫面上各個區域之間的色彩相互呼應，是使畫面統一的有效方法。在這幅畫裡頭，容器與葉子的色彩，就運用了相互呼應的原則。

**3** 放在赤陶缸裡的葫蘆提供你很多不同的形狀、形式和質感，去陪襯那閃閃發光的葉子。運用點刻法，以厚重的壓克力顏料彩繪那坑坑疤疤的外表。

**1** 用充足的淡色顏料去彩繪那已變白的斷枝。它們明亮、易碎的質感與周圍的暗調色彩之間，因明顯對比而顯得格外突出。

大波斯菊・Mary Lou King 作品 　（紙上的水彩畫 ）

**2** 濕中濕的渲染效果結合一些潑灑法，創造出岩石上的質感特性。

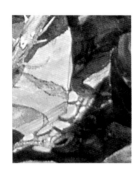

**3** 用已調稀的菊紅色，淺淡而又透明地畫出細緻的粉紅色雛菊。這樣可以使它們從週遭既暗又重的色彩中突顯出來。

杜鵑花與松樹・Bill James作品
（畫在紙上的粉彩畫）

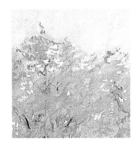

**1** 用手指頭調合軟性粉彩筆觸和涼爽、亮麗的藍綠色，畫出模糊的遠處景物。

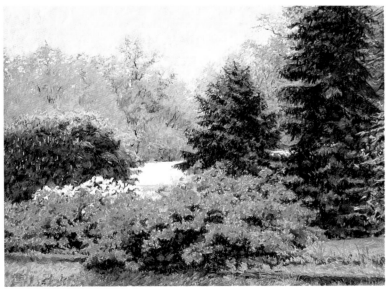
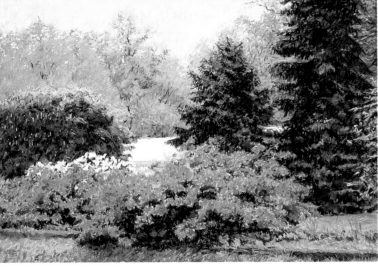

**2** 明暗的對比創造出杜鵑花的質感。用粉紅色和紅色粉彩顏料的短筆觸畫花，而用深黑色和綠色畫主要的樹葉。

**3** 要讓杜鵑花下方—地面上的色彩與這幅畫的其他區域相呼應，使得這幅畫較有整體感。

## 主題 •**罌粟花田** 紙上水彩

**材 料**

＊高磅數的水彩紙
＊三號圓尖筆
＊六號圓尖筆
＊3B鉛筆
＊遮蓋液
＊牙刷
＊水彩顏料

罌粟花田提供機會讓Joe Francis Dowden 運用表現主義風格的畫法傳達質感。在這幅畫裡，有充分的濕中濕畫法和潑灑技法的應用。而遮蓋液的廣泛運用，更使得這幅畫在剛開始的階段，得以揮灑自如。Joe 就是在這種有遮蓋液幫忙的情況下，結合質感表現技法與細節處理方法的靈活應用，最後才能呈現這麼完美的一幅畫。其成果是造就了驚人的一大片色彩和多樣化的質感。這都是透過畫家本身的魄力製作出來的！

深藍色
Winsor 藍綠色　鎘檸檬黃
Quinacridone
紅
　　　　　　　　　　深褐色
　　　　　　　　　　Winso r藍
　　　　　　鎘紅色
　　　Payne's 灰
褐色
Phthalo 綠

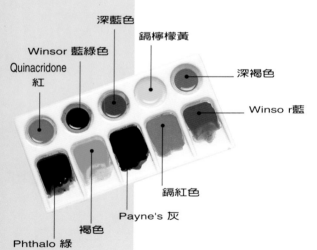

1 用3B鉛筆畫水平線和罌粟花的花朵，畫面背景裡的花朵較小，近景所畫的花朵則是大的罌粟花。畫家在加過遮蓋液之後開始著色，畫面裡的遠處用細的潑灑點。要注意在這幅畫當中還有一小片的天空。

2 用六號圓尖筆，以濕中濕技法彩繪天空，用紅色顏料彩繪底下部分，然後沿地平線畫藍綠色，最後加深藍色。接著讓畫面顏色乾了才接下一步驟。

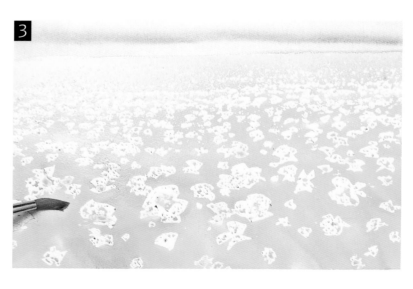

3 用鎘檸檬黃渲染在整片田野上，用六號圓尖筆在前景畫粗糙的筆觸。當顏色未乾時在中景和前景加黃褐色，然後等它乾。

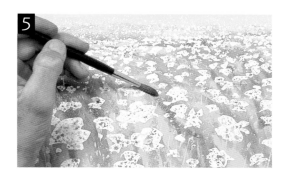

5 染濕田野區域，然後用畫筆疏鬆地畫上黃綠色、鎘檸檬黃和深褐色的垂直筆觸。

4 灑更多的遮蓋液在畫面的前景，然後用造形器物沾遮蓋液描繪破裂的線條，然後等乾。

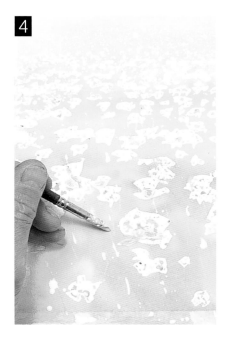

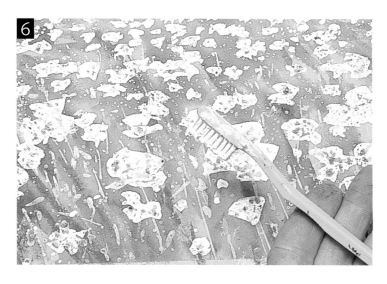

6 在前景用牙刷潑灑遮蓋液。其目的是想盡可能的畫出多樣性的質感。

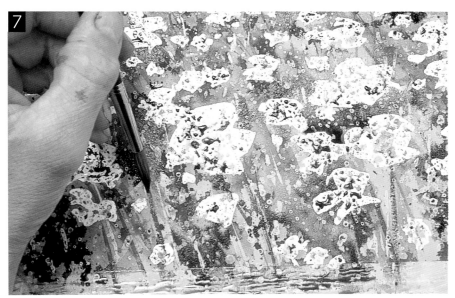

7 再次濕潤前景並畫上較暗的綠色、深褐色和較強烈的綠色(Phthalo Green)。要注意筆觸已開始在草原上表現出許多形狀和不同的表現方式。

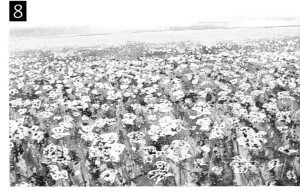

8 仍使用六號圓尖筆，調配深藍色、鎘檸檬黃和少許的深褐色渲染遠處的山丘。

9 用六號圓尖筆，調配深藍色和褐色彩繪遠處的樹林。當顏料變乾的時候，用鎘黃色在樹林較暗的地方畫亮面。要注意深藍色是如何在地平線上與天空之間發揮較暗的效果。

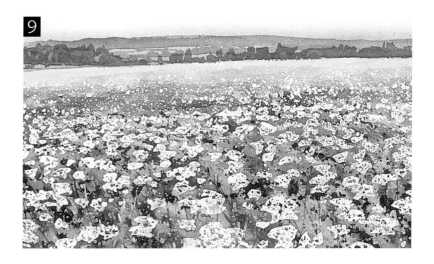

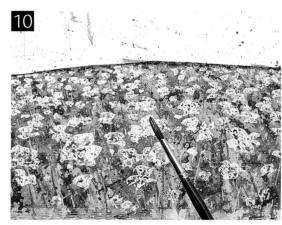

10 遮蓋天空，然後調配深灰和綠色(Phthalo Green)潑灑在前景裡。等畫面全乾後再接下一步驟。

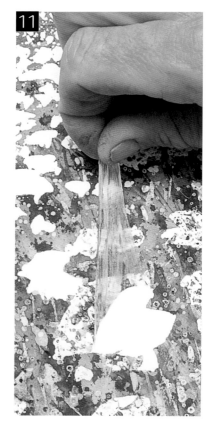

11 小心移除遮蓋液，要小心地避免撕破水彩紙的表面。假如紙面受損，接下去的敷色就難以進行而且顏色也會失去色彩的鮮美。

12 現在改用三號圓尖筆，用鎘檸檬黃色畫罌粟花瓣，著色的區域盡可能維持在預留的白色形狀之內。少許「溢出」倒是無所謂，但是可別太多！然後等它乾。

13 用鎘紅彩繪罌粟花瓣，然後用紅色(Quinacridone Red)畫較暗的紅色區域。

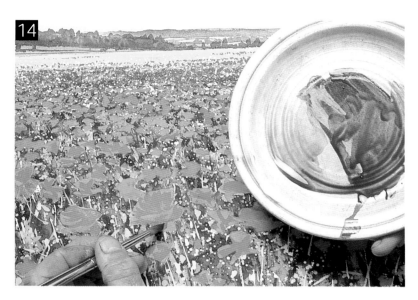

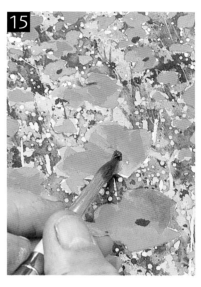

14 視畫面的實際需要，調配深藍色和紅色(Quinacridone Red)畫陰影。這個步驟只應用在較近而又形狀清晰的罌粟花。

這幅畫所展現的是一大片的色彩，但是透過潑灑法的運用，已經使質感顯得隨機而又自然。對植物的研究而言，花朵不但顯得活潑生動而且彷彿就在風中搖曳生姿呢！

15 最後，調配深灰色和藍色(Winsor Blue)畫罌粟花的花心。

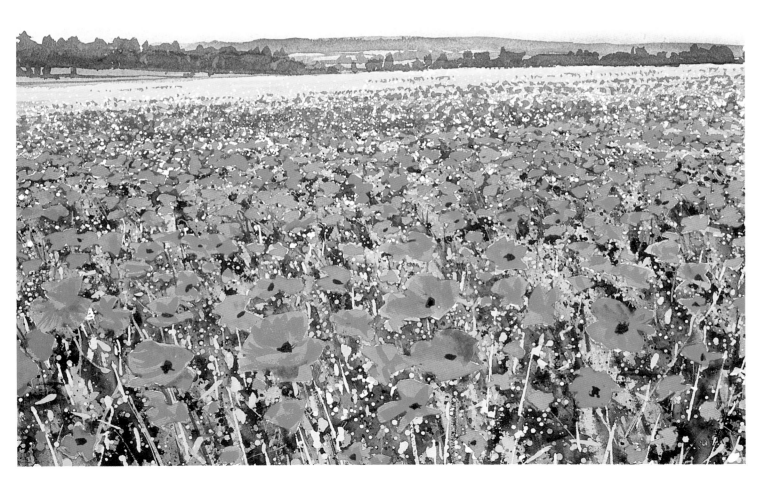

## 質感筆記 • 現場寫生

彩繪花卉時，仔細觀察是最基本的工作。先掌握顏料的色彩，然後就實際需要與所描繪的對象精確配合。

讓背景與主題的多餘部分融合在一起，將為這幅速寫帶來統一感。

乾燥、起皺的樹葉提供了很好的質感研究題材。先收集它們以便作為日後素描的質感研究。

花卉是質感研究的有效資源，只要素描或速寫它們的一部份。

用不透明水彩紀錄類似玻璃杯等物體的亮光。

用鉛筆畫平行斜線畫樹皮的質感

將天然物的質感拍照存檔，以供參考。看這張照片如何配合樹木的速寫。當日後繼續速寫時，照片不但提供額外的資料，也可以作為畫精密素描或彩畫的參考材料。

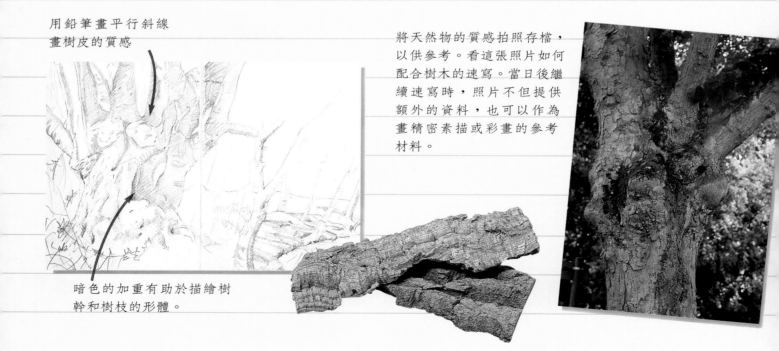

暗色的加重有助於描繪樹幹和樹枝的形體。

用水溶性蠟筆快速地畫出花瓣，然後調上水。當色料乾了以後，質感的痕跡依然存在。

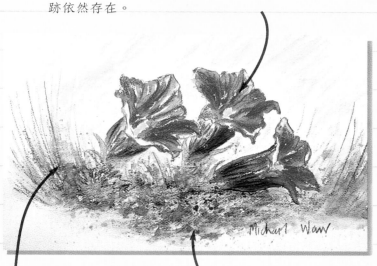

周圍的植物不用畫得太詳細：只要一些簡單的蠟筆筆觸就足以使花朵呈現於背景中。

濕中濕法和潑灑法提供有質感的前景，花和植物可以和它融洽地結合。

用暗的平行斜線描寫葉子的暗面。

亮麗、精細的玫瑰花瓣需要略加鉛筆處理，簡要地表達形狀和陰影區域。

玻璃杯有光滑的質感，用柔軟、連續的加影法，表現瓶子的形狀和形式。

## 庭栽的薊花 · 水彩畫

這幅畫裡，花兒正背對著老舊的木板門─提供給你在這同一性質的研究中，有最好的機會去練習一系列的質感表現技法。

用2B鉛筆畫花的素描稿，染濕背景並迅速加上天藍色與深褐色調配的色彩。當色彩尚未乾時，著上深藍色和少許橘紅色所調配的色彩。當背景乾了之後，垂直乾刷深綠色在木板上以便作出木板紋理。

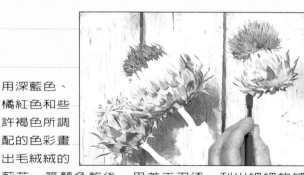

用深藍色、橘紅色和些許褐色所調配的色彩畫出毛絨絨的薊花。等顏色乾後，用美工刀逐一刮出細細的絨毛。然後用下列兩種經由調配而得的顏色畫花朵的底面尖尖的鱗狀物。這兩個顏色的調配法是藤黃色加褐色，以及深藍色加橘紅色。

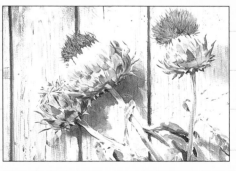

用天藍色、深藍色和翡翠綠色所調配的色彩畫葉子，然後調配藤黃色和少許天藍色畫花莖。讓注意力集中在花朵和它們多刺的質感。要注意背景質感也一樣要畫得模糊些，好讓花朵清晰、明確地突顯出來。

# 焦點 • 靜物

對許多人而言，「靜物」(still life)這個名詞很容易被認為─只不過是把平凡無奇的物品擺放在桌面上罷了。沒什麼好談的！

事實上，靜物的題材俯拾皆是，戶內戶外，以及許許多多你意想不到的地方都看得到它。一個老舊的門扉、或一個信箱、或花園小倉庫裡的工具等等……，在在都能啟發靈感。

色彩豐富的水果和蔬菜或市場裡的攤位、廚房用具、零碎布料、家傳寶物──所擁有的各種可能性，可謂永無止境。

當我們處理質感的描寫問題時，要注意所面對的題材本身有何有趣的外觀可供挖掘。這將使你步上充滿新發現的旅程。

**1** 畫上長而軟的粉彩筆觸，用手指頭混色以便作出柔軟如薄紗窗簾般的皺摺。

**有茶點的梳妝台**
Debrorah Deichler 作品
（畫在紙上的粉彩畫）

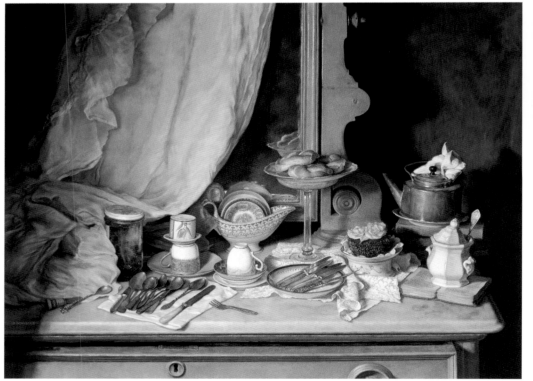

**3** 有堅硬表皮的麵包捲是用點刻法畫的，在暗調子的底色上賦予較亮的區域，這樣可以在麵包的表皮產生微微的亮光。

**2** 注意這老舊的鍍金調羹所呈現的主要色彩。這是運用亮色畫在暗色上所展現的效果。相反的作法，則是畫調羹磨損的質感。縱使是在磨損的區域，也要有亮光。

罐子和小洋蔥．Michael Warr 作品
（用壓克力顏料畫在塗過石膏的畫板上）

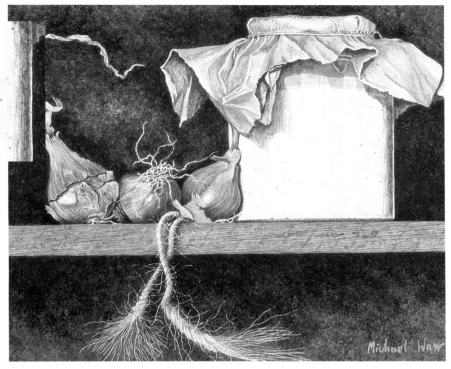

**1** 畫出罐子的圓，運用垂直筆觸要比水平筆觸更能表現亮光。用近乎純白的顏色畫最亮面，如此可做出反光的表面。

**3** 在暗色部份，有如上釉一般地加上亮色，製造出小洋蔥表皮上的光。

**2** 當這幅畫是畫在已塗上石膏底的畫板時，它很容易在類似石膏的表面作出有趣的質感。用尖銳的美工刀刮除顏料，使底下的石膏底浮現，這是表現那已經破損的瓊麻繩的最好方法。

副修科目的大結合(Minor Indiscretions)．Barbara Dixon Drewa 作品
（畫在木板格子裡的油畫）

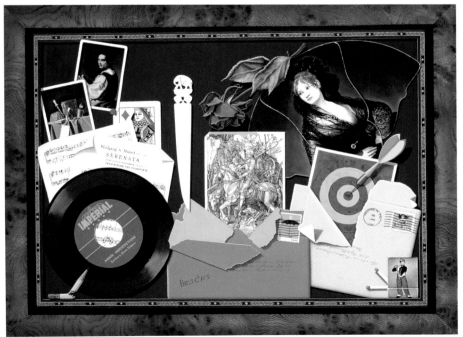

**2** 用軟筆柔順地塗色，可作出信封的平滑感覺。接著，改變色調描繪摺疊的區域，作出最佳的三度空間效果。

**1** 乍看之下，這幅畫所呈現的是用楓木框起來的畫，事實上這全是細工畫出來的。畫框是彩繪的，但看來像是真的，所畫物品的尖角已突出畫框的周邊。

## 主題 · 紋布上的草莓 帆布上的油畫

布萊恩·葛斯特(Brian Gorst)確實誘發我們嘗試畫草莓的動機。它們的外表看起來是那麼的多汁,而且質感又掌握得那麼出色。此外還有一把閃著亮光的湯匙,似乎引誘我們自己動手去吃草莓。他把注意力放在質感和細節的描繪,其效果之美妙,正說明他運用了特殊的方法畫出這幅油畫,整幅畫他都採用軟貂毛筆,因此使草莓表皮的厚重油彩呈現有趣的柔軟外觀。

### 材料

* 帆布版
* 四號圓尖貂毛筆
* 八號圓尖貂毛筆
* 二號圓尖貂毛筆
* 炭筆
* 軟布
* 松節油
* 美工刀
* 油畫顏料

象牙黑
鈦白
深鎘紅
橘紅
淺鎘紅
深藍
淺黃
褐色

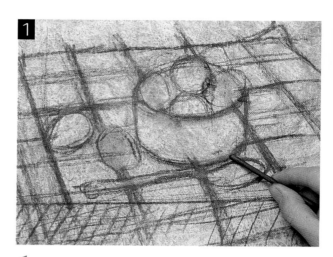

1 用粉紅色混合橘紅色和鈦白色彩,然後彩繪在帆布上。當它完全乾了後,輕輕地用炭筆速寫主題,並小心地畫好襯布上圖案的幾何形。

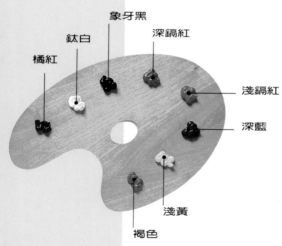

2 用軟布料輕輕地刷掉任何鬆散的炭屑,只留下模糊的影像在畫布上。

3 用鈦白色和由鈦白色與象牙黑混合的灰色畫背景。整幅畫全用軟貂毛筆著色,以避免產生粗糙的筆觸痕跡。

4 在草莓的形體內著上橘紅色、深鎘紅色以及淺鎘紅色。接著用暗灰色畫湯匙。

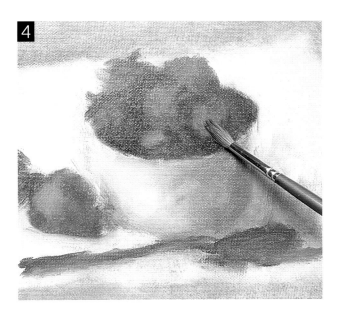

5 用軟布料擦拭出水果上的亮光，呈顯出底層的顏色。

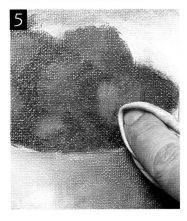

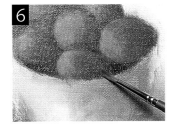

6 將橘紅色和深藍色調和後，在碗的邊緣內側畫出暗的區域。

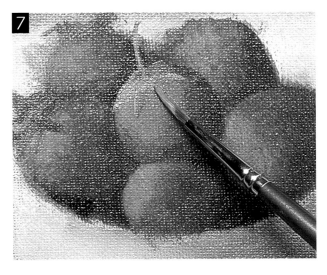

7 用淺黃色和深藍色混色後，畫碗身和草莓投射在碗身的影子。

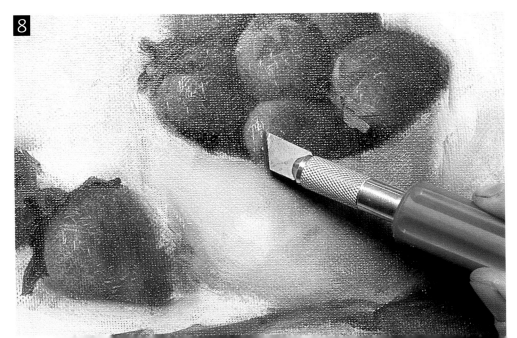

8 在油彩尚未乾的時候，用美工刀刮出畫面上亮光，要注意切勿刮透色料傷到畫布。

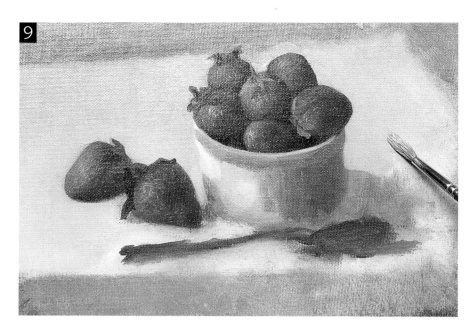

10 先調配鈦白色和少許的深藍色，以及調配鈦白色與少許的褐色，然後小心地開始彩繪碗身。用純鈦白色畫出碗的亮光。

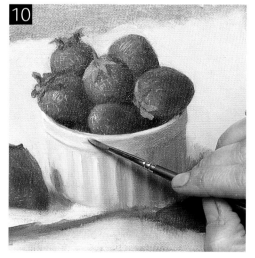

11 襯布的中央畫一道很強的皺摺紋，然後開始用深藍色和鈦白色調配的顏色畫淺藍色的圖案線條。假如湯匙的某些部分被塗抹掉了的話，可以隨後再畫出來，因此你不用太在意。

12 繼續畫襯布上的圖案，用較強的色彩—深藍色調配鈦白色，畫出四周的邊緣。

**13** 用二號小貂毛筆加強小的藍色線條。運筆要穩定，力求精確。

**14** 重新畫好湯匙並用乾淨的鈦白色畫出必要的亮光。

最後在襯布四周畫暗灰色背景。這幅畫以嚴謹的態度描繪質感，透過刮修法的應用與恰當表現運筆痕跡。那柔軟、膠乳般的油彩和軟筆的功能都發揮得淋漓盡致。

# 質感筆記 • 戶外寫生

在有限的時間內捕捉質感時，必須精簡形廓和線條。捕捉住你所看到的基本對象的形廓，畫出所描繪對象的特定部分，例如表皮和根等等。事後可以再加更詳盡的細節。

水果的表皮有很多不同的質感。它們提供最佳的素描與速寫題材。

環顧廢物堆積場，將會因為其中所發現的各種質感而感到驚訝！

對熱衷收集質感的人來說，海灘真是個賞心悅目的地方，那兒可以收集到許多你想要的貝殼。

一堆木頭能提供我們進行一個理想的研究，包括畫一張較大的畫以及從木頭本身找到的許多題材。假如你在無意中發現有類似這樣的題材而沒有充分的時間去速寫它，那就趕緊拍張照片以備日後參考之用。

用深褐色彩繪那鏽蝕的電鍍鉻金屬品。

用濕中濕的畫法彩繪鏽蝕的鐵罐，這樣才能使色彩取得擴散效果。

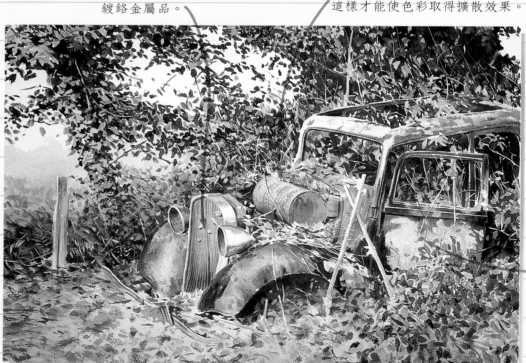

當我們彩繪那脫了皮的板金時，內層油漆會外露。你可以運用稀釋的深灰色畫內層油漆。

用油蠟筆畫木頭柱子，然後用暗色調的水彩顏料渲染背景。蠟筆的油質將發揮它的防水功能。

用暗調子的水彩顏料點刻在木頭柱子上，可以畫出木頭風化和長苔的外觀。

由於蠟的防水功能應用在第一個步驟，所以加更多的水彩顏料在木頭的細節上，可以創造出斑剝的質感。

## 琺瑯質的馬克杯與水壺 · 水彩畫

在任何一個角落裡的任何對象，它都能提供質感研究的好材料。張大眼睛去探尋，這些物品就在我們的週遭。就探究質感的觀點而言，鏽蝕就是個很棒的研究主題。而濕中濕的技法本身就很適合用在這個主題上。

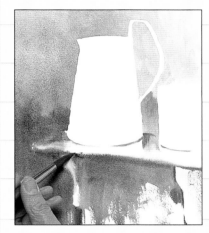

染濕圖畫紙，然後用褐色和些許深藍色顏料調配後，小心地彩繪馬克杯和水壺四周。用較重的同一色彩加出陰影。然後等顏色乾以後，再接下一步驟。

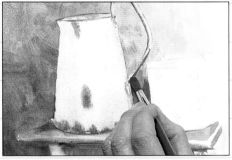

用調勻的深藍色、天藍色和少許的橘紅色。當染色後仍然略微潮濕時，在水壺生鏽的地方加上深褐色和褐色調配出來的色彩。顏色會自然暈開。當顏色乾了後再加更深的色彩在鏽斑的中心，最後又加深褐色在生鏽的提把上。

明確地畫好車輪和幅條的輪廓，然後用暗色鉛筆的短筆觸在它們之間畫出凹陷的空間。

用很暗的色彩處理明暗的變化和淺淡的影子。

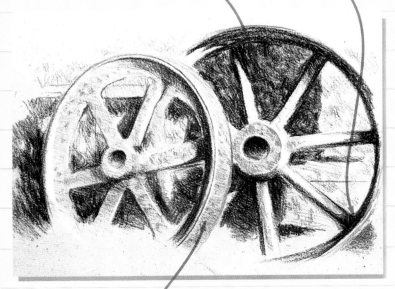

用鉛筆的尖頭點刻車輪上生鏽的金屬環。在此象徵有斑點的質感。

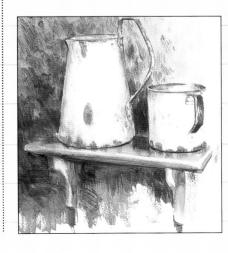

用同樣方法畫馬克杯，但要用較強的深藍色畫提把。用深藍色混合深褐色把背景加暗。

# 焦點 • 動物和鳥

**1** 用稀釋的不透明水彩畫海豹皮毛的主要色彩。當我們畫海豹的頭時，切記線條要隨著輪廓的外形畫出來。

**常見的海豹** · Paul Dyson 作品
（以透明水彩和不透明水彩畫在紙上）

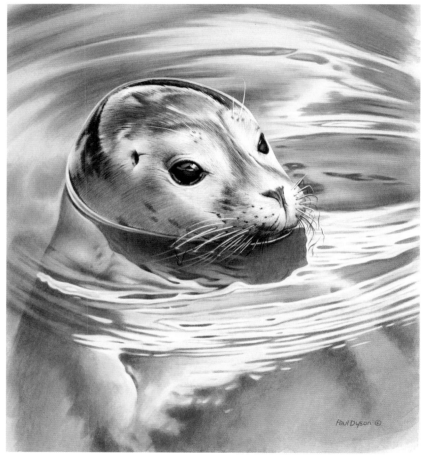

動物和鳥兒提供最好的機會讓我們把細節描繪和質感表現的技法應用在繪畫裡。皮毛、皮膚和容貌都是富有觸覺感受的外表，它們隨時等著我們運用各種媒材去試探、描繪它們。

寵物可以讓我們在家裡舒舒服服的畫速寫或素描──假如你能教它們保持靜止的姿態，那麼，這確實是好辦的事！博物館是另一個有用的材料資源：它們經常收集豐富的動物和鳥類資料，可以找機會去那裡仔細觀察動物和鳥類的體形、色彩和質感。以素描或速寫方式記錄野生動物是另一種不同的事務，除非你的素描技巧已達到隨處能作畫的程度，否則必須依賴攝影。假如野生動物引發你去畫它們的動機，那麼就近找個動物園去旅行寫生可能是個好點子。假如你希望在起初的速寫裡捕捉色彩，記住色鉛筆和水溶性色鉛筆是最適宜於四處寫生的媒材。

**3** 最後，用強烈的白色調和深灰色明確的畫出海豹的腮鬚。

**2** 當彩繪水面漣漪時，要記得水紋的邊緣是柔軟的。這是畫那和緩水波的方法。要記得，水紋並不是僅僅畫出一圈圈的色彩就可以了，你還得注意反射海豹的倒影。

海・Naomi Tydeman 作品
（畫在紙上的水彩畫）

**1** 當初步著色未乾時，滴鹽和乾淨的水在深暗的靛青色所染出來的海水背景上。這樣可以做出有趣的色彩擴散效果。

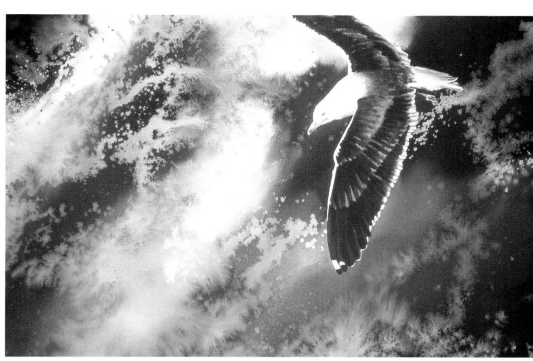

**2** 用乾筆法畫翅膀上個別的羽毛。白色的不透明水彩畫翅膀尖端的亮光，使它與週遭的昏暗色彩形成對比。用強烈的白色不透明水彩顏料調配少許的深灰色，清楚地畫出翅膀上的寬羽毛。

**1** 用小的水彩筆畫短筆觸，在老虎的面孔創造質感。要注意把重點放在老虎皮毛的方向性的紋理，賦予頭部完整的形態。

孟加拉虎・Paul Dyson 作品
（用透明水彩和不透明水彩畫在紙上）

**2** 勿用單一顏色畫黑斑紋，而是要加些個別的細毛在斑紋上使它產生亮光。然後運用淡淡的不透明水彩顏料，使所有斑紋產生前後延續的感覺。

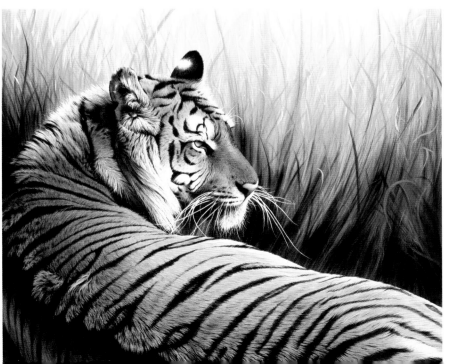

**3** 一束束模糊的芒草背景使得虎身顯得清晰明確。那色彩充分搭配主要對象，使整幅畫形成統一感。

## 主題 • 善知鳥 插畫板上的不透明水彩畫

保羅・戴孫(Paul Dyson)擅長於運用「乾筆法」和「潑灑法」，他這幅討人喜愛的善知鳥繪畫研究已經獲得很多不同的質感——那海水彷彿就是漲退潮的景況，那羽毛既柔軟又光滑得好像可以觸摸它，而善知鳥所在的那塊光禿而又高低不平的岩石，就好像親臨現場看到的一般。他所採用的色彩都很簡要，他以強烈的橙黃色描繪善知鳥的嘴和眼睛，一切都很引人注目。

在著手畫一幅畫時，儘量嘗試不同的構圖和運用不同的色彩，然後透過比較去了解那一張效果比較好。這裡的四張小插圖就是Paul Dyson的初步鉛筆速寫稿和較細膩的速寫稿與色彩筆記。

深藍

深灰

艷紅

靛藍

白

鎘橙

鎘黃

黑

土黃

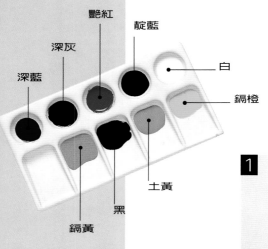

**1** 用2B鉛筆輕淡地畫出善知鳥和岩石的輪廓。

**2** 運用「遮蓋法」（請參閱72-73頁）蓋住善知鳥和岩石。然後才能自由自在地畫海水，因為你已不用擔心顏料滲進錯誤的區域。接著染濕圖畫紙，調水稀釋深藍色，運用「濕中濕法」畫海水。

3 用五號圓尖筆，展開筆毫，乾筆畫海水質感，先著上深藍色然後加一些由深灰色、艷紅色和靛青色調配的色彩。

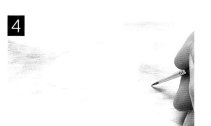

4 用二號圓尖筆濺灑，同時塗上白色在波浪上，如此可以描繪出泡沫和輕微浮動的海水，波浪要能產生動感。

5 等顏料乾了後，用美工刀的刀尖小心地掀起遮蓋在岩石上的遮蓋物。然後置放遮蓋物在海水與善知鳥的區域上。

6 分別調配兩種準備渲染用的顏色——一種是鍋黃色調配深藍色，另一種是鍋黃色調配深灰色，調好後開始彩繪岩石。

7 濺灑調好的深灰色在染濕的岩石上。這樣可以使形狀擴散而形成岩石的質感。然後放著，等它乾。

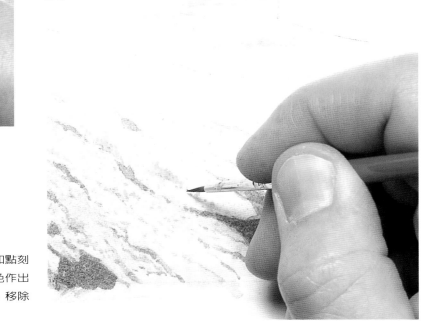

8 用深灰色和土黃色濺灑和點刻岩石，然後用稀釋後的深灰色作出岩石的陰影。等顏色乾了後，移除遮蓋海水與善知鳥的膠膜。

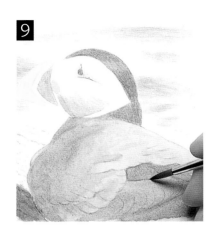

9 用淺鍋黃色彩繪鳥嘴和眼睛的外圍部分。接著開始用深灰色以及靛青色與艷紅色調配的色彩渲染善知鳥的身體。讓顏色在紙上渲開，在未乾之時，用較暗的灰色畫陰影部位。

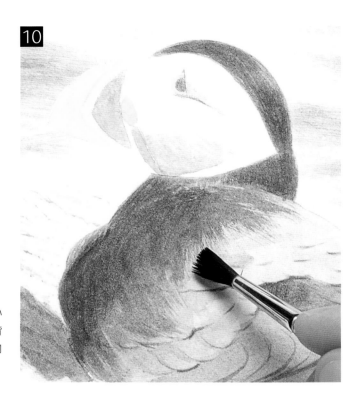

10 用深灰色和黑色調配的顏色，小心地依循羽毛生長方向乾刷出善知鳥背部的紋理。接著仍運用乾筆法開始畫羽毛。

11 用白色和深藍色調配後色彩，同時也用到純白色，以乾筆法畫善知鳥的背部細節和質感。接著以深灰色畫眼睛的黑暗部位。

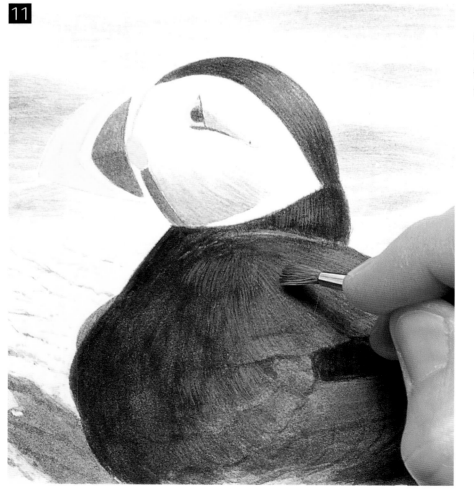

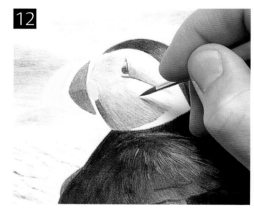

12 用二號圓尖筆，加深灰色筆觸在善知鳥的臉頰上，在底部的顏色要加得更暗些，使形狀更清楚。

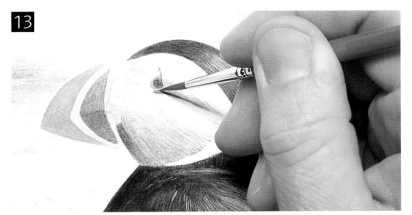

**13** 依然使用二號筆沾
艷紅色與鎘黃色調配的色
彩畫出鳥嘴，然後用鎘橙
色畫眼睛的外圈。

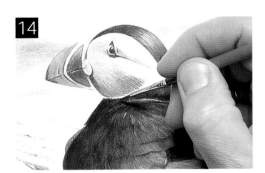

**14** 用二號筆沾深灰色、黑色和
深藍色調配的厚重色彩加強細部。
接著用深灰色混合白色畫頭部的亮
光。 此時，明暗的變化使得調子取
得平衡。

這幅畫具有一系列的質感趣味，包括水上的
波浪、岩石上的黴和青苔、善知鳥身上的亮
暗羽毛，以及討人喜愛的艷麗鳥喙。

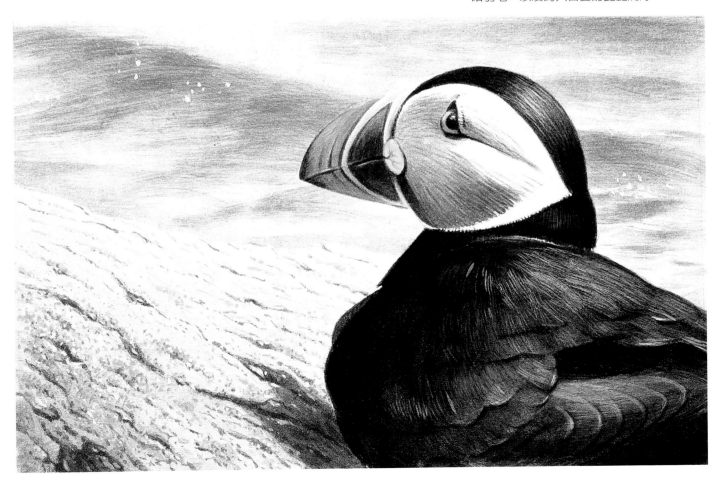

## 質感筆記 • 現場寫生

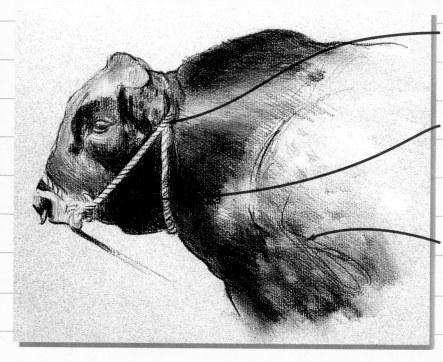

細膩地運用線條刻畫繩索的編織紋理。

此一暗處,用「綿密的平行筆觸」(hatching)加強動物頸部陰影。

兩種顏色的輕淡平行筆觸是形成質感的斑紋。要注意平行斜線的方向必須配合所描繪對象的形廓。

把水滴入水溶性的墨水裡作出貓兒皮毛的光澤和亮光。

貓兒是個好的繪畫題材,因為牠常保持睡眠狀態長達數小時之久!用鋼筆線畫貓兒的皮毛,要小心地依循貓的體毛生長的方向畫出紋理。

雞鴨或鳥類羽毛到處可見。要記得保存起來以供速寫或完成畫作之修飾參考之用。

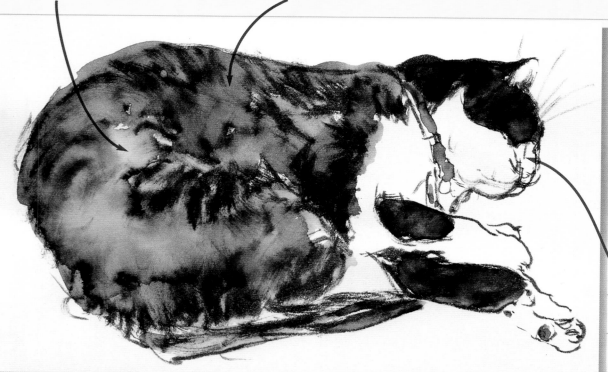

用細筆線條表現貓兒的腮鬚,筆觸要長而肯定,不可搖擺不定。

在你的速寫簿裡，可以在同一頁裡畫幾個素描或速寫練習。這兒所畫的鳥，主要是靠輕快的素描和一些平行筆觸畫出來的。速寫不但提供有用的資料而且整頁的素描圖也算是一種有趣的展示。

用輕淡的平行斜線和極微小的線條去描繪小鱷魚背部的肌理。

用單純的眼力去捕捉爬蟲類動物的特徵。

觀察腿的位置，這是捕捉任何動物的動作和特徵時，極為重要的工作。

這兒你看到蛇皮(下圖)和動物皮毛(右圖)。仔細地觀察動物的皮毛，然後把它們當作有意義的質感表現參考資料。

## 貓 · 色鉛筆畫

與其素描或彩繪一幅完整的動物肖像，不如只針對局部捕捉質感。在此，短式的色鉛筆筆觸被用來捕捉貓兒頭部的短皮毛。

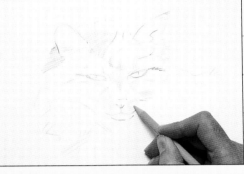

輕淡地描繪主要皮毛顏色的初稿—用淺朱紅色、深橙色、焦褐色、紫色以及深褐色。運用輕輕的力道去畫滿較大的區域，然後依循皮毛生長的的方向，運用肯定而有力的鉛筆筆觸. 隨時保持鉛筆尖的尖細。

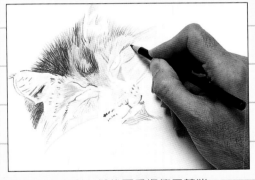

在貓的頭部加色，用暗調子的短筆觸畫出主要的色彩。然後再重複使用較淡的色彩加上一層，如此它們就會自然混色了。

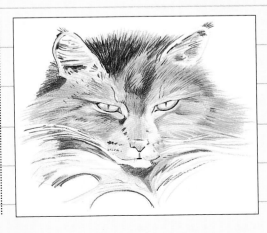

用白色鉛筆的筆觸畫出較亮的腮毛和眼睛。完成此幅貓的畫作。

# 焦點 • 人物畫和肖像畫

小女孩・Lynne Yancha 作品
（用水彩和壓克力顏料畫在紙上）

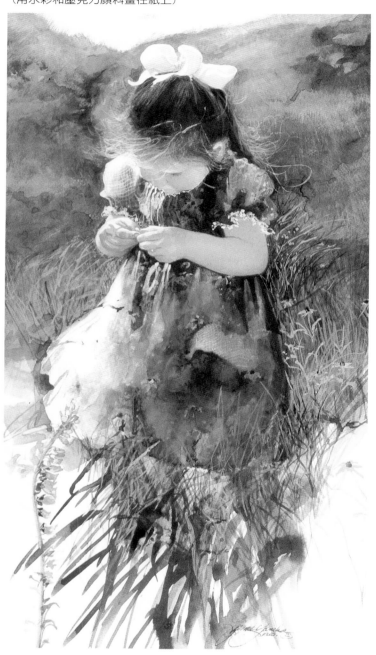

**1** 彩繪那隨著微風揚起的頭髮，運用細筆觸把頭髮的動感畫出來。

**2** 手上的亮光有助於引起注意力，去看小女孩正仔細端詳的花兒。它們是用白色壓克力顏料畫在水彩紙上畫成的。

人物畫和肖像畫提供我們許多繪畫上的挑戰。人物畫裡的人可能穿著許多不同的紡織品。它們隨著材質的不同而引出一系列不同的細節和質感。工作服、休閒服、運動衫以及正式的服裝──有著許許多多的選擇！

假如一開始就發現，某些題材讓你不知如何下筆，那麼你可以選擇家人或朋友的照片作為創作題材，甚至可以選擇最心儀的電影明星。要注意觀察有趣的髮型、化妝、皺紋，並把它們供作繪畫裡的質感特性。你可以從素描或速寫開始著手，然後轉換到以你最喜愛的媒材畫出完美的作品來。

在許多繪畫形式中，背景是必要的。但寧可以它來烘托主題而別讓它干擾主題。至於肖像畫，背景的單純性是必要的──單純的背景可以使有趣的人物肖像給人更深刻的印象。

**3** 一些可愛的「濕中濕」技法被用來彩繪小女孩身上的衣服。白色壓克力顏料混合靛青色作出令人喜愛的效果。要注意明暗之間的對比，在此處具有的重要性。

露茲・Michael Warr 作品
（以壓克力顏料畫在塗上有石膏的底材）

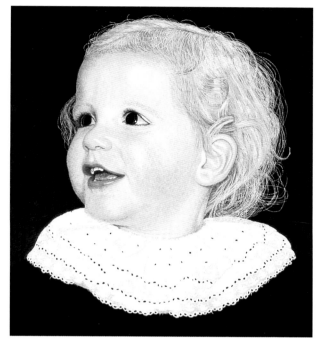

**1** 用小的貂毛筆畫光滑柔軟的嬰兒肌膚。幼年時期的兒童臉頰上，常有一抹紅潤光澤，因此顏色要從淺粉紅漸次轉化到淺紅色。

**2** 運用「刮修法」(sgrafitto technique)畫纖細而又成小束狀的嬰兒頭髮。先用美工刀刮下乾顏料然後重新加淡色，必要時可以塗上很稀薄的顏色。

**3** 這種向四面披散張開的刺繡衣領，在肖像畫中的地位很重要。要注意如何運用微妙的色彩描繪衣領上的圖案。衣領上的鏤空小洞要選用極暗的顏色，以便畫出底下的衣裳。

**1** 當彩繪臉部的深刻皺紋時，要賦予立體感。否則它們會看起來只是畫了許多道線條。首先畫暗線，然後立刻加上中間色調，上方則是亮的色調。這樣會使深皺紋的眉毛看來更生動。

**檢視他的肩膀的男人**
Deborah Deichler 作品
（以油彩畫在塗有石膏的畫板上）

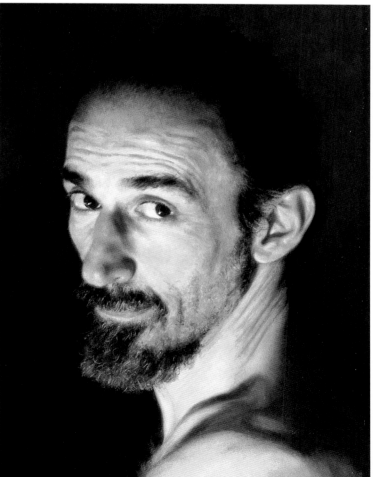

**2** 用小筆點刻法畫短鬚和鬍子之間的腮毛。要注意短鬚如何沿著有皺紋的臉龐畫出來。

**3** 彩繪鬍子的邊沿時，用扁筆短筆觸的乾畫法畫淺灰色的腮鬚。此外，還要讓鬍子從很暗的底色中顯現出來。

# 主題 • 安納(Una)的肖像畫 粗面紙上的水彩畫

水彩肖像畫經常被視為繪畫上的一大挑戰。Glynis Barnes-Mellish經常用水彩媒材畫出高格調的出色作品。縱使運用了多次渲染,在她的繪畫中,仍因處理得當而保有鮮明的面貌。在這幅畫裡,細部處理和質感的掌握都未失去色彩的明朗效果。注意看那頭髮:它只用了最少的修飾─在背後那片失焦的、暗色調而有質感的背景烘托之下,卻讓我們感受到它的體積與質感。

## 材 料

* 厚水彩紙
* 二號圓尖貂毛筆
* 六號圓尖貂毛筆
* 十號拖把狀的刷子
* 2B鉛筆
* 水彩顏料

深藍色

深綠色

深赭色

深褐色

亮紅色

橘紅色

褐色

天藍色

普魯士藍　土黃色

鎘紅

1　用2B鉛筆畫臉部的主要形廓.線條要輕淡,這樣在著色過程中,它才能溶入色彩中。

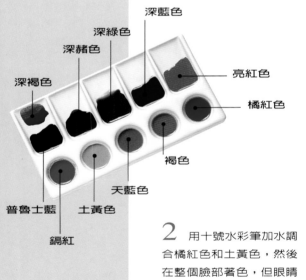

2　用十號水彩筆加水調合橘紅色和土黃色,然後在整個臉部著色,但眼睛和頭髮的亮面則不著色。

3　調合橘紅色、土黃色和天藍色進行第二次渲染。這是初步塑形階段,要使臉部輕微的浮出,但不要過度塗抹以保持乾淨。

4　運用鎘紅色調配褐色,橘紅色調配天藍色烘托明亮的色彩。接著用這些色彩描繪臉部的生理機能、上衣和項鍊的初步色彩。

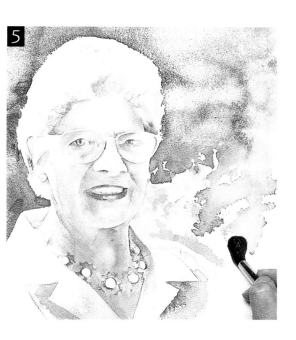

5 抹濕背景區域並潤以深藍和亮紅所調配的色彩。當這區域的色彩尚未乾之時，滴上深綠色和深褐色。這些色彩沉積呈現細微顆粒，造成石頭般的質感。在背景右側塗上深綠和深褐色所調成的色彩畫出植物葉飾。要注意暗調背景如何漸次轉變成亮灰色頭髮的襯托。

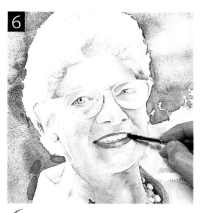

6 調合深赭色與普魯士藍然後，用小的尖頭筆去畫出臉部的結構和細節。然後用橘紅色彩繪嘴唇。

7 用同樣的色彩和技法明確地畫出項鍊和上衣的細節。當這幅畫即將完成時，這些區域不要描繪過度。

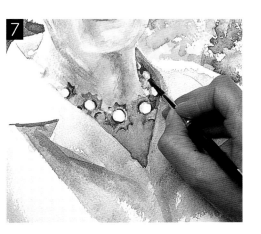

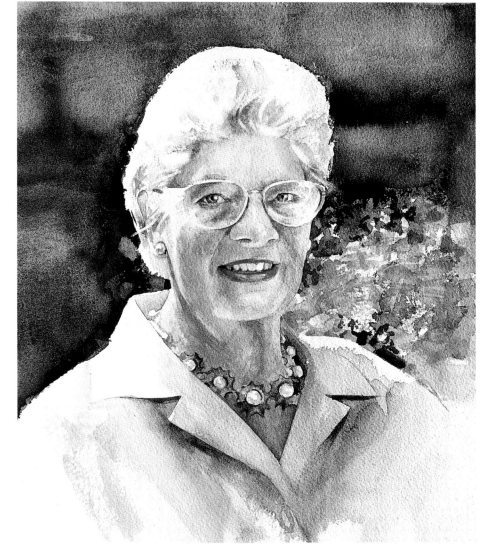

用乾筆塗同樣色彩在石牆上以及臉部，用以表現出最後的暗調與質感。乾筆法和沉積色彩顆粒的巧妙結合，創造了這幅畫的質感。整體效果柔和又優雅，與所描繪的主題之間的關係處置得宜。

質感筆記 • 現場寫生

用蠕動的粉彩筆觸畫頭髮——
用暗底襯托亮的細髮。

畫人體背部的肌膚
質感，運用平敷與
調色技法。要仔細
注意右肩上的粗糙
顆粒狀表面。

布料上的摺紋是畫人物畫
的一大挑戰。觀察人體的
形態和明暗變化，才能體
悟出人體造形之美。

大腿部份要用很亮
的色彩加出亮光，
所用的筆觸要肯定
而又簡要。

將墨水稀釋後，
用畫筆畫出這團
頭髮。

將水滴入濕潤的墨水
中，於是線條滲開而
產生大腿上的質感和
形狀。

用彎曲的粉彩筆
筆觸描繪前側的
大腿與腳部。

人物的頭髮是最佳的質感
研究題材。要注意觀察頭
髮的生長型態，然後再開
始著手描繪——這樣才能
使頭髮顯得生動有趣。

用2B鉛筆畫出明暗變
化，描寫出丁尼布
(denim)縐褶。

以淡色和重色的平行線條
描繪出簡單的髮型。

## 手 · 不透明水彩畫法

小型的彩繪素描或人物的局部速寫，對於提供未來的創作參考
很有幫助。盡力說服親戚或朋友充當模特兒，然後迅速地進行
手部素描。這是學習觀察皮膚細節和質感的好方法，而且進行
起來也很快。

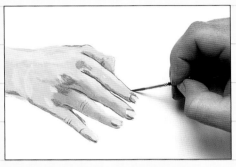

用2B鉛筆畫手，
調和土黃色、鎘
紅色和不透明白
色彩繪手部。等
顏料乾了，再加上稀釋過的白色顏料畫手背的亮部。用二號圓
尖筆調配橘紅、土黃和白色畫細節。等乾了再接下一步驟。

將人物容貌保持在最精簡的狀態——
——對象在睡眠中。用簡單、彎曲的
線條描寫緊閉的眼睛。

奇景都來自廣
泛多變的風格——
速寫正是你取得風格多變的一種
方法。速寫的相關活動將幫助你的
肖像作品顯得變化無窮。

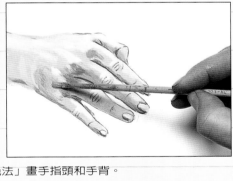

用三號硬毫扁筆
調配土黃色和白
色然後加些褐橘
色，以「漸淡著色法」畫手指頭和手背。

假如你無法說服任何一
個人坐下來讓你畫，那
就試著畫自畫像。

用軟鉛筆快速作畫，儘
量以你敏銳的眼睛捕捉
印象，但要記得，你是
看著鏡子作畫，所畫出
來的影像是與本人方向
相反的。

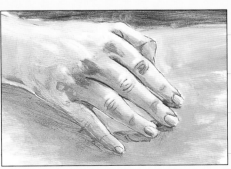

調配土黃和少量
白色來彩繪正休
息中的手部。分別混合橘紅、檸檬黃和少量的白色顏料彩繪
背景以及明確畫出手的姿態。

# 名詞索引

斜體的數字表示標題字的所在處

# 誌謝與畫家作品索引

Quarto would like to thank and acknowledge the following for images reproduced in this book:

Key: t = top, b = bottom, l = left, r = right, c = center.

Theresa Bartol 16. Glynis Barnes-Mellish 3tl, 50t, 66/67b, 73t, 122–123. Richard Bolton 2tl&tc, 4/5b, 24br, 32tr, 34br, 44bl, 46bl, 70/71b, 72/73c, 72b, 82–85, 86tl, 87tl & r, 95r, 103r, 110bl, 111bl & r, 118tl, 124bl. Bob Brandt 57bl, 65bl & br. Dana Brown 53cl, 89b. Kay Karnie 88. Deborah Deichler 104, 121b. Barbara Dixon Drewa 48tr, 105b. Paul Dyson 20t, 24t & l, 26t, 33tr, 42/43c, 47tl, 70t, 112, 113b, 114–117, 119tl. Joe Francis Dowden 98–101. Mary Anna Goetz 63bl & bc. Robin Gray 23b. Brian Gorst 1bl, 2/3, 22/23t, 28/29t, 47br, 48c & 49 t & c, 66t & 67tl, 106–109. Malcolm Jackson 43tc, 94t. Bill James 18cr, 21br, 29bl, 39cr & bl, 40br, 81b, 97b. Maureen Jordan 96, 102tc, 124tr. Mary Lou King 73bc, 81t, 97t. Michael Lawes 19tl, 27br, 41br. Jack Lestrade 51b, 59br. Midori K Luck 118b. Lydia Martin 49br, 55cr. John McKerrell 75br. Michael Morgan 75tl. Caroline Penny 78. Ron Ripley 31br, 37b. Robert Sakson 76tl. Ian Sidaway 1cl, 26b, 30b, 38b, 56b, 64b, 74b. John Storey 18/19b, 21tr & bl, 28b, 32b, 34/35t, 36/37t, 41bl & t, 45t, 119r. Mark Topham 15cb, 19br, 20b, 22b, 25c & b, 27t, 29tr, 30/31t, 32/33c, 36b, 37tr, 38/39t, 40t, 49tr, 56t, 57t, 60b, 62b, 64t & 65tl, 67tr, 68t & 69t and b, 102bl, 103bl, 119cl, 125. Naomi Tydeman 89t, 113t. Michael Warr 1tl, 2tr, 15ct, 33bc, 35bl, 42/43b, 44 t & br, 45b, 48b &49 bl, 50b, 51t, 52, 53 tl & r, 54, 55 t, cl & b, 58, 59t, 60t, 61, 62t, 63t, 65tr, 68b, 71t, 74/75c, 76/77, 86cr & b, 87cl, 90–93, 94cr & b, 95cl & bl and r, 102br, 103tl, 105t, 110tc & br, 111tl, 121t. Janet Whittle 25t. Lynne Yancha 6t, 67bc, 80, 120.

Quarto would also like to thank the artists who demonstrated for photography:
Glynis Barnes-Mellish, Richard Bolton, Paul Dyson, Joe Francis Dowden, Brian Gorst, John Storey, Mark Topham.

All other photographs and illustrations are the copyright of Quarto Publishing plc. While every effort has been made to credit contributors, we would like to apologize in advance if there have been any omissions or errors.

國家圖書館出版預行編目資料

捕捉繪畫質感：各種不同繪畫媒材的質感表現與綜合技法 / Michael Warr著；林仁傑翻譯 . -- 初版 . -- 〔臺北縣〕永和市：視傳文化，2003〔民92〕
面： 公分 .

含索引
譯自：Capturing texture : in your drawing and painting
ISBN 957-8-9-X （精裝）

1.繪畫 － 技法

9479                                    92007536